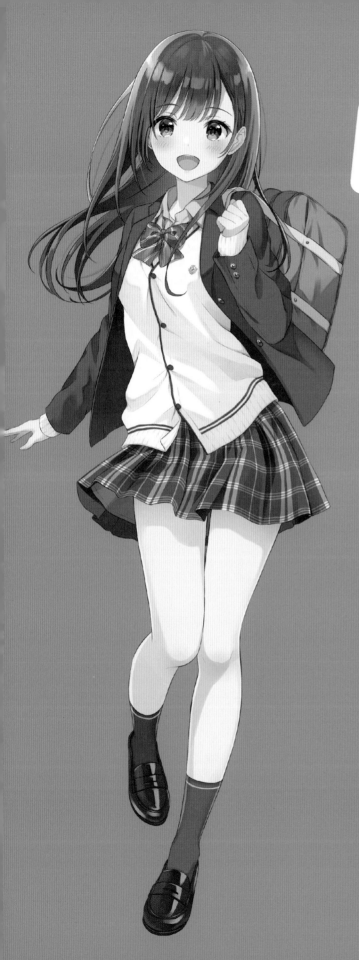

KB019775

프로에게 배우는 캐릭터 선화 기법

교복 소녀
일러스트
테크닉

야토미 지음 | 김재훈 옮김

삼호미디어
samho MEDIA

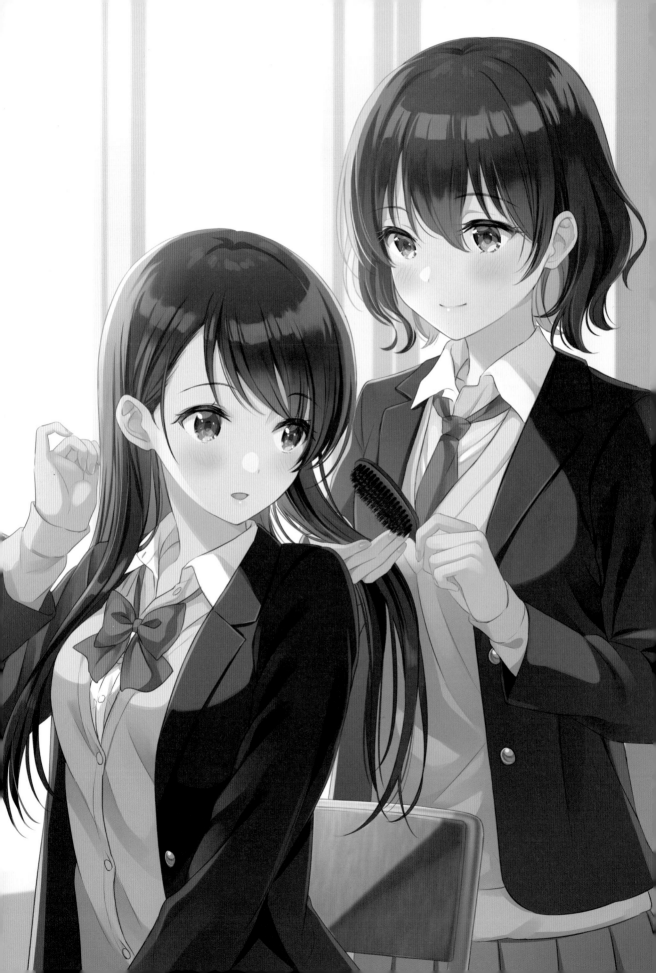

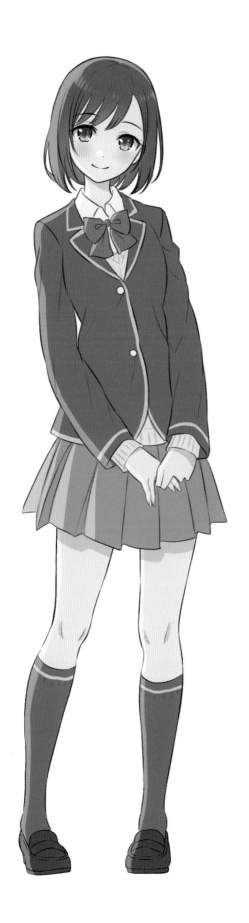

Q & A
야토미 작가에게
물어보았다!!

Q 일러스트레이터가 된 계기는?

A 중학생 시절 pixiv(픽시브)라는 일러스트 투고 사이트를 알게 되면서, 나도 투고하고 싶다! 라고 생각한 것이 계기입니다.

Q 그림 그릴 때 신경 쓰는 것은?

A 여러 가지 많지만, 최근 유행하는 채색이나 그림체를 적용하려고 합니다. 또한 얼굴 부분의 밀도를 높이는 것, 그리고 과거에 제작했던 작품과 구도나 상황이 너무 비슷해지지 않도록 주의합니다.

Q 소녀를 그리는 요령, 교복을 그리는 요령은?

A 좋아하는 작가와 애니메이션, 만화의 그림체를 연구하는 것이라고 생각합니다. 교복은 실물을 보거나 인터넷으로 조사하여 잘 관찰하는 것이 중요하다고 생각합니다.

Q 독자에게 한 마디!

A 이 책을 선택해 주셔서 정말 감사합니다! 지금도 여전히 미숙하지만, 이 책이 여러분이 그림을 그릴 때 조금이라도 참고가 되었으면 좋겠습니다.

야토미 작가가 추천하는
교복 소녀 캐릭터의 포즈와 구도

❶ 세일러복 : 스카프 끝을 잡은 포즈

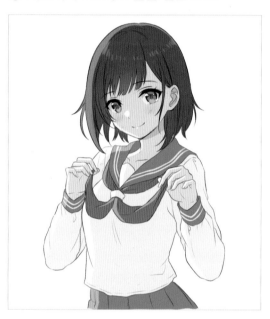

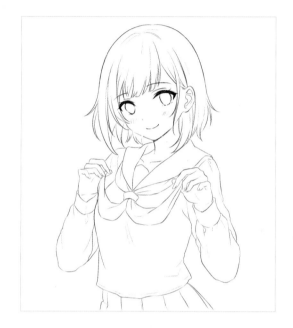

❷ 세일러복 : 올려다보며 양손을 앞으로 내민 포즈

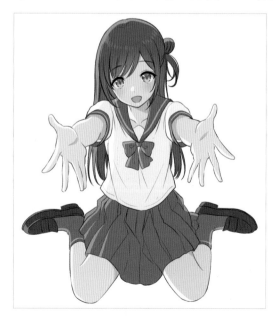

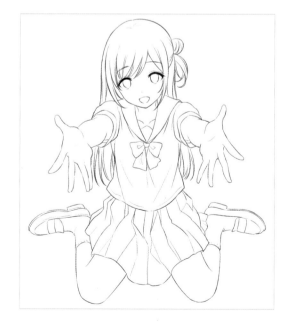

야토미 작가의 교복 소녀 캐릭터 추천 포즈와 구도를 세일러복 2점, 블레이저 2점 총 4점을 소개합니다. 이것을 참고해 여러분이 좋아하는 포즈와 구도를 구상해 보세요.

❸ 블레이저 : 두 손으로 턱을 괸 포즈

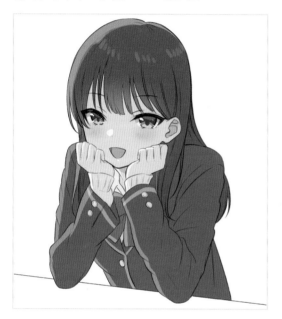 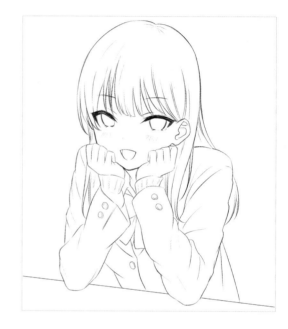

❹ 블레이저 : 스커트 가장자리를 잡은 포즈

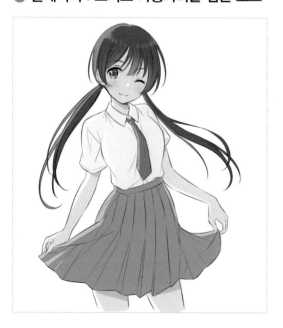 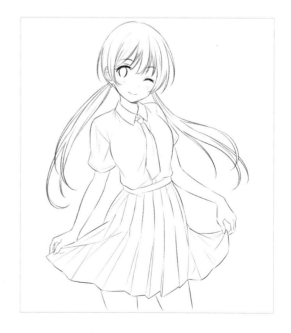

특집 2 로우앵글과 하이앵글을 그려보자!

• 로우앵글과 하이앵글의 비교

로우앵글 하이앵글

정면

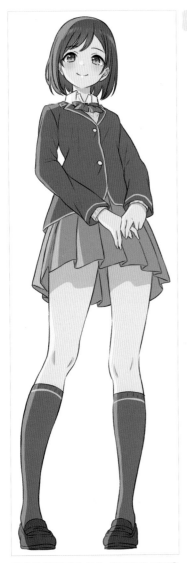

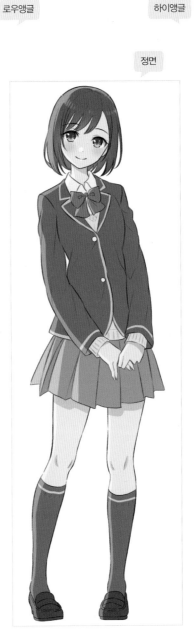

밑에서 올려다본 모습. 원근법의 영향을 받으므로, 위로 갈수록 작아집니다(가늘 어집니다). 주로 분노나 자신감 같은 감정 표현, 박력 있는 포즈를 그리고 싶을 때 등에 사용합니다.

위에서 내려다본 모습. 원근법의 영향을 받으므로, 아래로 갈수록 작아집니다(가 늘어집니다). 주로 부끄러움이나 슬픔 같은 감정 표현, 가슴 등의 부위나 여성스 러움을 강조할 때 등에 사용합니다.

로우앵글이란 밑에서 위로 원근법이 적용된 것을 말하며, 하이앵글이란 위에서 아래로 원근법이 적용된 것입니다. 이것을 활용하면 캐릭터의 감정을 표현하거나 포즈에 박력을 더할 수 있고, 특정 부위를 강조하거나 캐릭터의 약동감을 표현할 수 있습니다.

• 로우앵글과 하이앵글의 예

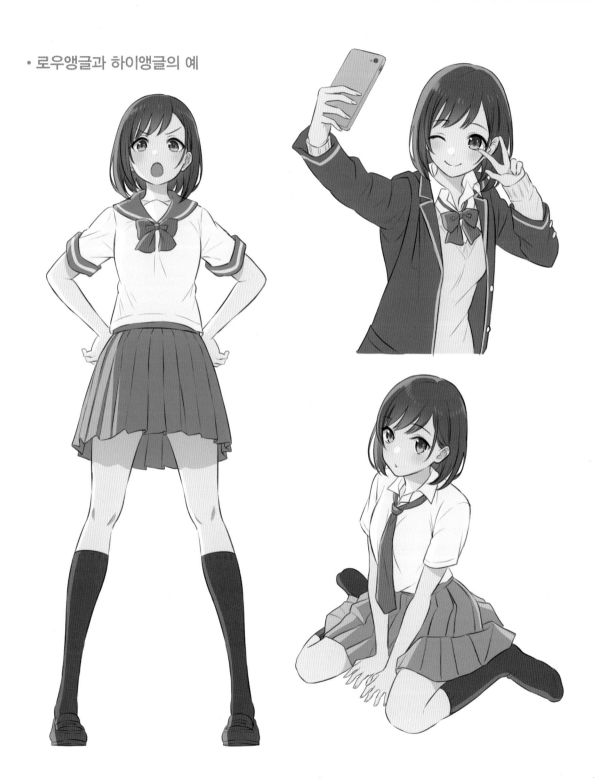

캐릭터를 데포르메로 그려보자!

데포르메 캐릭터란, 캐릭터의 원형을 변형하거나 특징을 과장하는 것을 뜻합니다. 대표적인 예가 6등신이나 7등신을 2등신 또는 3등신으로 변형한 미니 캐릭터입니다. 6등신 교복 소녀 캐릭터를 2.5등신으로 변형해 보겠습니다.

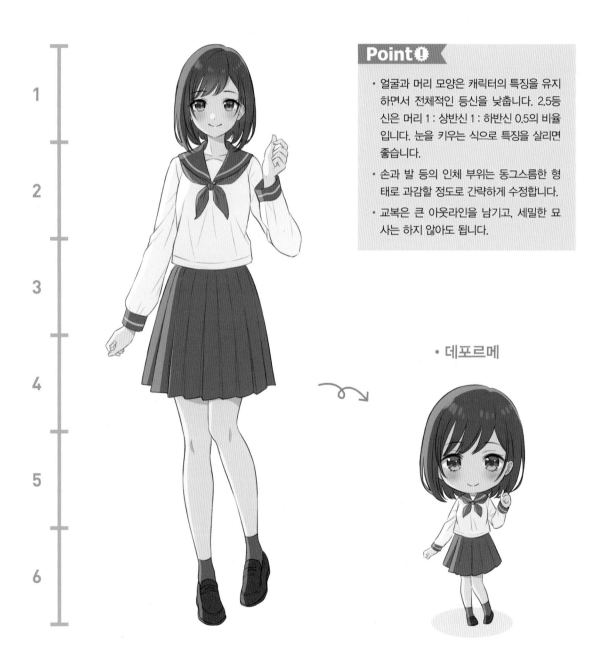

Point!

· 얼굴과 머리 모양은 캐릭터의 특징을 유지하면서 전체적인 등신을 낮춥니다. 2.5등신은 머리 1 : 상반신 1 : 하반신 0.5의 비율입니다. 눈을 키우는 식으로 특징을 살리면 좋습니다.

· 손과 발 등의 인체 부위는 동그스름한 형태로 과감할 정도로 간략하게 수정합니다.

· 교복은 큰 아웃라인을 남기고, 세밀한 묘사는 하지 않아도 됩니다.

· 데포르메

CONTENTS

Lesson 1
얼굴을 그린다

Lesson 2
몸을 그린다

Lesson 3

세일러복을 그린다

Lesson 4

블레이저를 그린다

Lesson 5
다양한 동작을 그린다

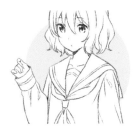
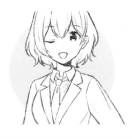
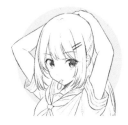

얼굴을 그린다

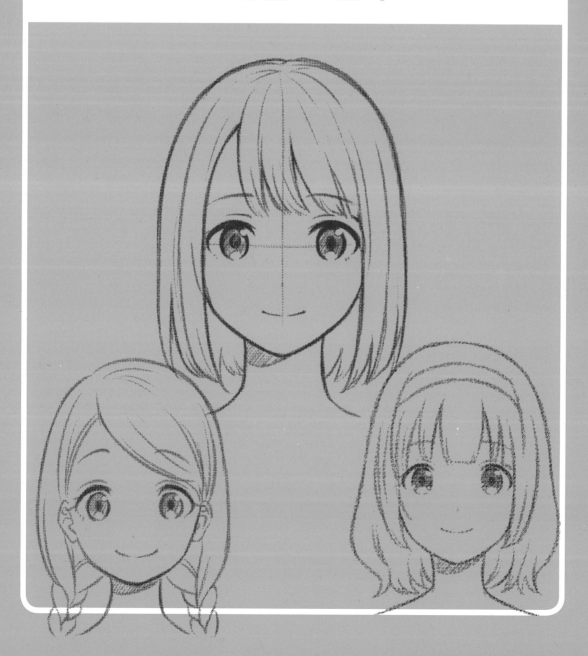

얼굴 전체를 그린다

먼저 얼굴 전체 그리는 법을 살펴보겠습니다. 얼굴을 그릴 때는 눈과 입 등의 위치와 밸런스를 아는 것이 중요합니다.

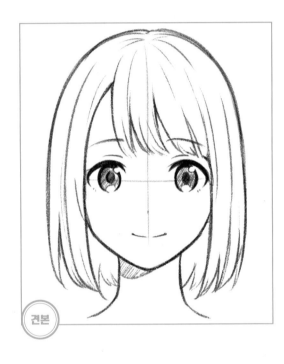

견본

Point①

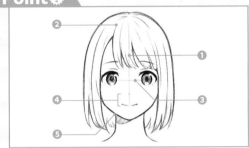

① 얼굴 십자선의 세로선은 중심선입니다.
② 이마의 넓이를 정할 수 있게 미리 이마의 경계선을 정해둡니다.
③ 얼굴 십자선의 가로선은 눈 위치의 기준이 됩니다.
④ 코와 입은 십자선의 세로선에 맞춰 그립니다.
⑤ 목의 굵기를 얼굴 폭보다 좁게 그립니다.

+α 얼굴의 각도를 조절한다

같은 캐릭터로 옆얼굴, 올려다보거나 내려다보는 등 다양한 각도로 얼굴을 그려보면 실력이 더 좋아집니다. → Lesson 1-7(P.32) 참고

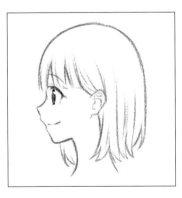

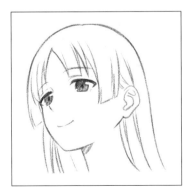

얼굴은 캐릭터의 생명! 귀엽게 그려줘야 해

● 얼굴 그리는 과정

Step 1 형태를 그린다

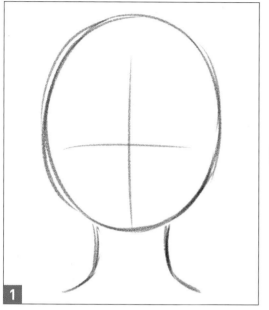

원 또는 타원으로 형태를 그리고 십자선(중심선)을 넣는다

Step 2 윤곽과 각 부위를 그린다

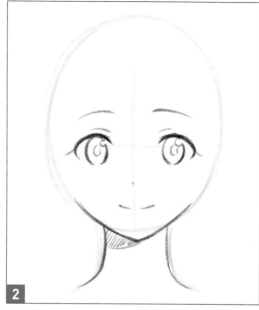

형태에 맞게 윤곽과 각 부위를 그린다. 눈은 십자선의 가로선, 코는 눈과 턱의 중간 부분, 입은 코와 턱의 중간 부분의 세로선에 넣으면 좋다

Step 3 머리카락을 그린다

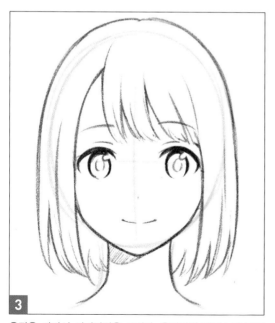

윤곽을 따라서 머리카락을 그린다. 윤곽과의 밸런스에 주의한다.

Step 4 세부를 그려 넣는다

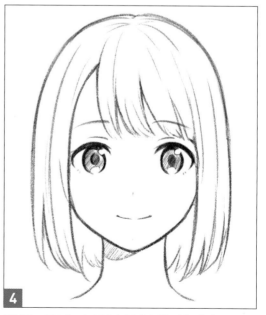

세부를 그려 넣는다. 이때 눈동자의 빛, 좌우 밸런스, 머리카락의 볼륨 등을 주의한다.

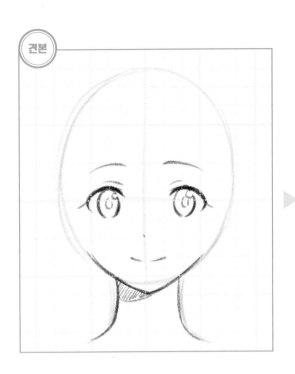

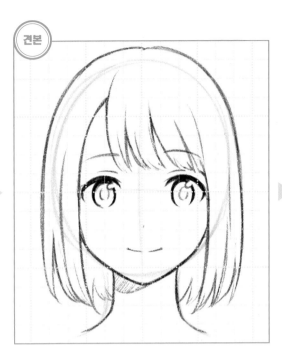

● 직접 그려보자!

Step 1 윤곽과 각 부위를 그린다 　십자선과 눈, 코, 입 위치에 주의한다

Step 2 머리카락을 그린다 　머리카락의 형태는 흐름을 의식한다

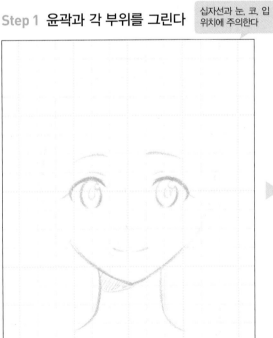

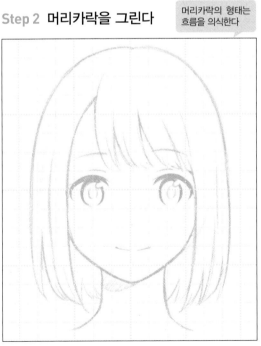

Lesson
1
얼굴을 그린다

Lesson
2
몸을 그린다

Lesson
3
세일러복을 그린다

Lesson
4
블레이저를 그린다

Lesson
5
다양한 동작을 그린다

견본

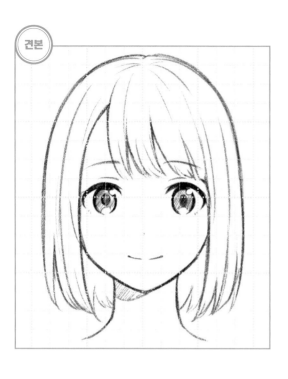

● 연습해 보자!

원과 십자선을 기준으로 위치를 잡는다

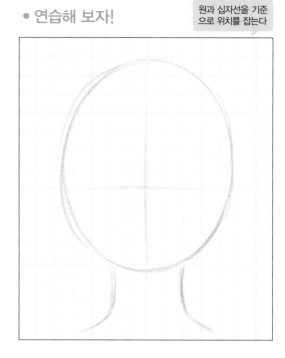

Step 3 세부를 그려 넣는다

작은 선을 너무 많이 넣지 않는다

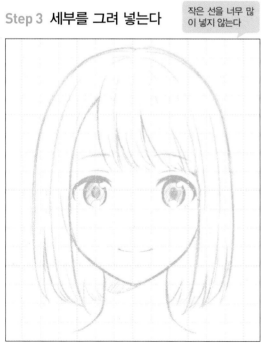

● 연습해 보자!

좌우 밸런스를 주의한다!

얼굴 윤곽을 그린다

얼굴 윤곽은 계란형이나 원형, 날렵한 형태 등 다양합니다. 캐릭터에 맞는 형태를 찾아보세요.

윤곽 ❶ 계란형

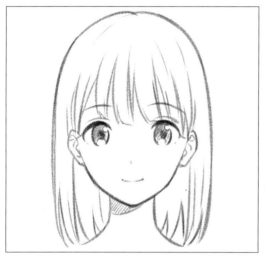

명칭대로 계란 같은 모양이며, 가장 밸런스가 좋다. 메인 캐릭터에 적합.

윤곽 ❷ 원형

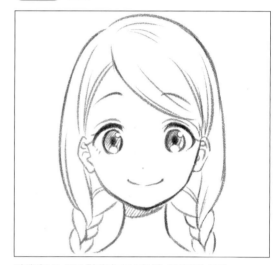

전체적으로 둥근 형태이므로 귀여운 이미지가 된다.

윤곽 ❸ 홈베이스형

얼굴 형태가 사각형이 아니라 뺨이 조금 각진 형태다. 기가 센 여성이나 미소녀 캐릭터에 어울린다.

윤곽 ❹ 통통한 원형

계란형보다 뺨을 불룩하게 그린다. 부드러운 이미지의 캐릭터에 어울린다.

나는 귀여운 타입?
미인 타입? 아니면...

Lesson
1
얼굴을 그린다

Lesson
2
몸을 그린다

Lesson
3
세일러복을 그린다

Lesson
4
블레이저를 그린다

Lesson
5
다양한 동작을 그린다

● 직접 그려보자!

계란형 | 계란 모양으로 그린다

원형 | 동그란 원형이 아닌 타원형으로 그린다

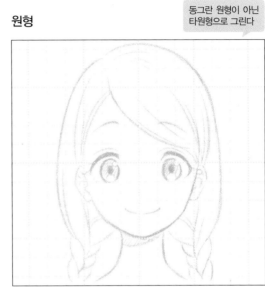

홈베이스형 | 뺨의 곡선을 약간 뾰족하게 그린다

통통한 원형 | 뺨을 불룩하게 그린다

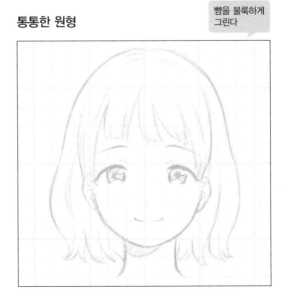

눈을 그린다

눈은 얼굴에서 가장 중요한 요소입니다. 눈의 모양에 따라 캐릭터의 이미지가 달라지므로, 다양한 패턴을 마스터해 보세요.

● 눈 그리는 과정

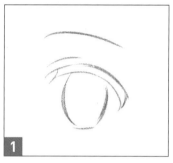

1 대략적인 눈의 윤곽, 눈꺼풀의 이중선을 그린다. 눈썹은 눈과 평행으로 그리는 것이 기본이다.

2 눈동자의 윤곽, 세부를 그려 넣는다. 빛이 닿는 위치(하이라이트)를 제외하고 전부 칠한다.

3 눈의 테두리(아이라인)와 속눈썹을 그리고 볼륨을 표현한다.

● 직접 그려보자!

'눈이 좌우에 있다'는 것을 의식하여 그린다

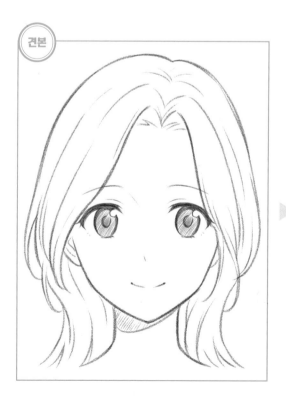

견본

Lesson
1
얼굴을 그린다

Lesson
2
몸을 그린다

Lesson
3
세일러복을 그린다

Lesson
4
블레이저를 그린다

Lesson
5
다양한 동작을 그린다

● 다양한 눈

 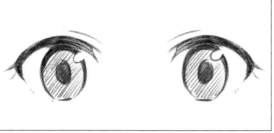

◀ 심플한 눈

적당한 크기의 눈과 눈동자.
메인 캐릭터에게 추천한다.

 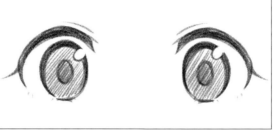

◀ 둥근 눈

눈과 눈동자를 둥글게 그리면
소녀다운 이미지가 된다. 귀여
운 캐릭터에게 추천한다.

 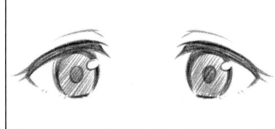

◀ 처진 눈

눈과 눈썹의 바깥쪽 윤곽을 약
간 내린다. 느긋한 느낌의 순수
함을 표현하고 싶을 때 좋다.

 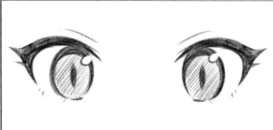

◀ 고양이 눈

눈구석보다 눈꼬리를 살짝 높
여서 그린다. 치켜뜬 눈의 형
태로 눈동자를 세로로 길게 그
리면 고양이 느낌이 강해진다.
이는 날카로운 느낌이나 강한
성격을 나타낸다.

 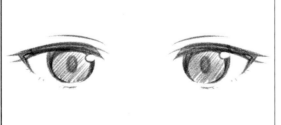

◀ 좌우로 긴 눈

눈의 윤곽을 가로로 약간 길게
그린다. 멋진 미인형 캐릭터에
게 어울린다.

21

● 직접 그려보자!　　　　　　　● 연습해 보자!

심플한 눈

★힌트 눈과 눈동자의 밸런스에 주의한다

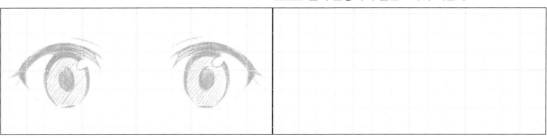

둥근 눈

★힌트 눈과 눈동자를 둥글게 그린다

처진 눈

★힌트 바깥쪽 라인을 약간 내려 곡선으로 그린다

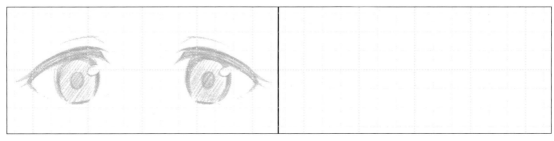

고양이 눈

★힌트 눈꼬리가 약간 올라가게 그린다

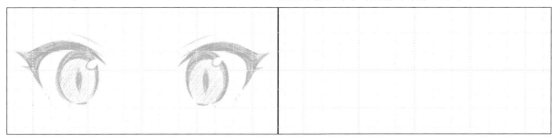

좌우로 긴 눈

★힌트 가로로 약간 길게 그린다

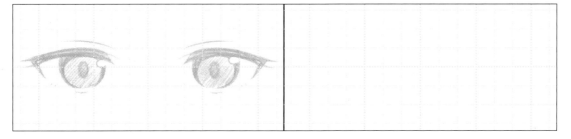

● 직접 그려보자!

얼굴 전체와 눈의 밸런스를 알아두자

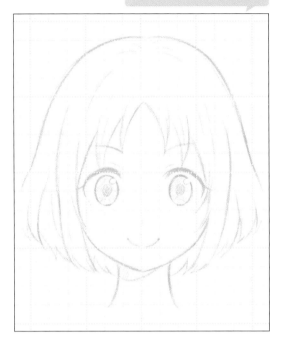
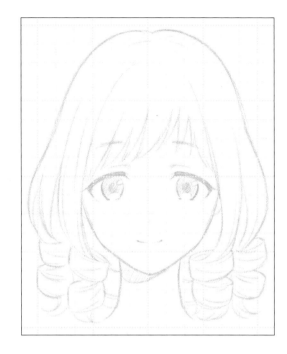

● 좋아하는 눈을 그려보자!

얼굴 전체와 좌우 밸런스에 주의한다

Lesson
1
얼굴을 그린다

Lesson
2
몸을 그린다

Lesson
3
세일러복을 그린다

Lesson
4
블레이저를 그린다

Lesson
5
다양한 동작을 그린다

코와 입을 그린다

코와 입은 캐릭터의 개성이 드러나는 부분입니다. 특히 입모양은 표정 표현에 중요하므로, 기본을 확실히 마스터하세요.

● 입의 움직임

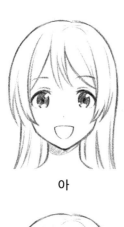

아

이

우

에

오

Point ❶

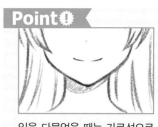

입을 다물었을 때는 가로선으로 간략하게 표현합니다. 소녀 캐릭터라면 입을 벌렸을 때 크게 그리지 않는 편이 좋습니다.

● 다양한 입(입술)

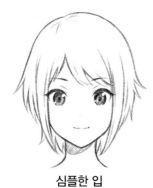

심플한 입

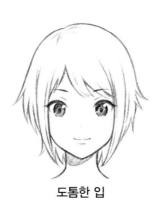

도톰한 입

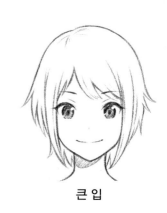

큰 입

• 다양한 코

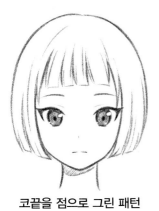

코끝을 점으로 그린 패턴

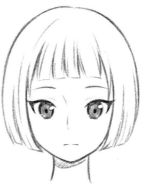

코의 윤곽을 강조한 패턴

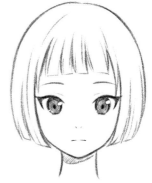

콧구멍뿐인 패턴

코는 그리지 않을 때도 많아

• 좋아하는 코와 입을 그려보자!

코와 입의 위치를 잘 정하고, 캐릭터에 맞게 그리는 것이 중요하다

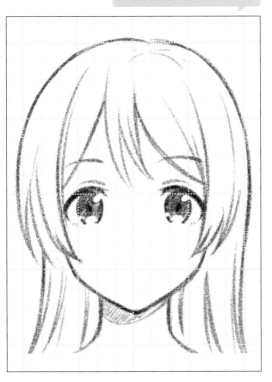

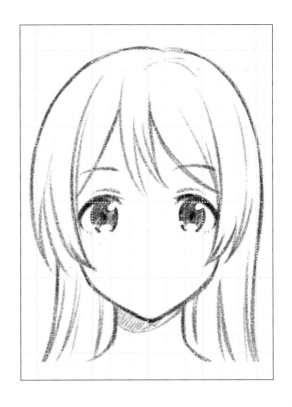

Lesson 1
얼굴을 그린다

Lesson 2
몸을 그린다

Lesson 3
세일러복을 그린다

Lesson 4
블레이저를 그린다

Lesson 5
다양한 동작을 그린다

머리카락을 그린다

머리카락은 소녀 캐릭터에게 개성과 매력을 더하는 가장 중요한 부분입니다. 길이는 물론 양과 질 등 머리카락의 기본을 아는 것이 중요합니다.

● 머리카락 그리는 과정

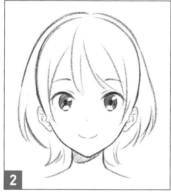

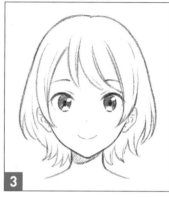

1 머리카락의 형태를 잡고, 이마의 경계와 가르마를 정한다. 덩어리로 구분해도 좋다.

2 이마에서 시작되는 머리카락을 흐름을 따라서 그린다.

3 머리카락의 다발을 의식하면서 세부를 그려 넣는다.

+α 앞머리로 개성을 살린다

매끄러운 느낌을 강조한 심플한 앞머리, 가지런히 자른 앞머리, 다발을 강조한 앞머리 등 앞머리만으로도 캐릭터의 개성을 나타낼 수 있습니다. 다양하게 표현해 보세요.

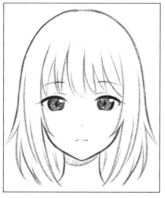

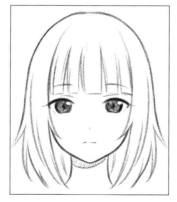

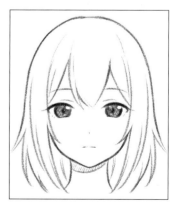

심플한 앞머리

가지런한 앞머리

다발을 강조한 앞머리

● 다양한 길이의 머리카락

[앞]

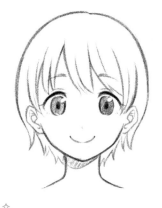 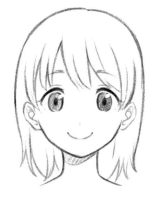 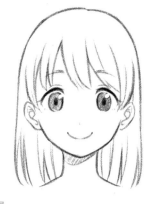

숏
귀와 목을 드러낸 짧은 머리 스타일. 운동부 소녀 캐릭터에 적합하다.

미디엄
머리카락이 어깨까지 내려오는 길이로 목 부분이 가려진다.

롱
머리카락이 어깨 아래까지 내려온다. 허리까지 늘어뜨린 길이로 표현해도 좋다.

[옆]

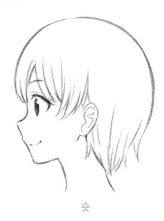 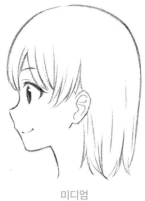 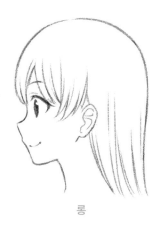

숏 미디엄 롱

[뒤]

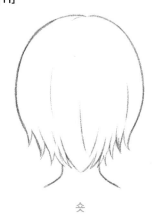 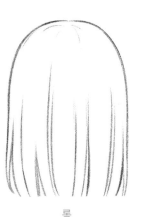

숏 미디엄 롱

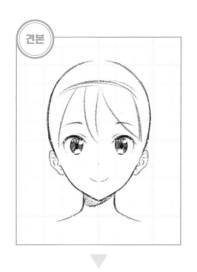
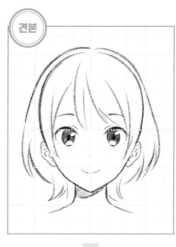
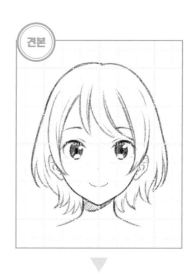

● 직접 그려보자!

이마의 경계와 가르마를 정한다

형태를 확실히 잡는다

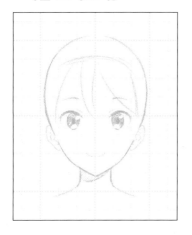
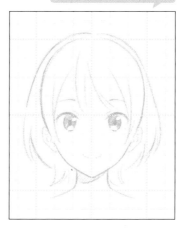

● 연습해 보자!

경계에서 시작되는 머리카락의
흐름에 주의하자

머리카락의 다발을 의식하여 그린다

● 직접 그려보자!

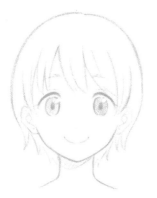 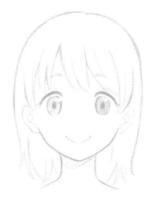 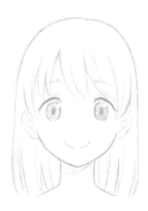

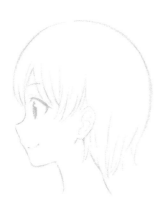 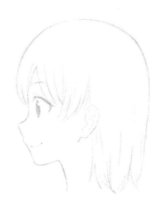 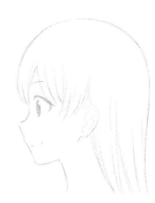

Lesson
1
얼굴을 그린다

Lesson
2
몸을 그린다

Lesson
3
세일러복을 그린다

Lesson
4
블레이저를 그린다

Lesson
5
다양한 동작을 그린다

다양한 표정을 그린다

장면과 스토리에 알맞은 표정을 그릴 수 있다면, 캐릭터를 더 매력적으로 표현할 수 있습니다. 다양한 표정을 마스터해 보세요.

● 다양한 표정

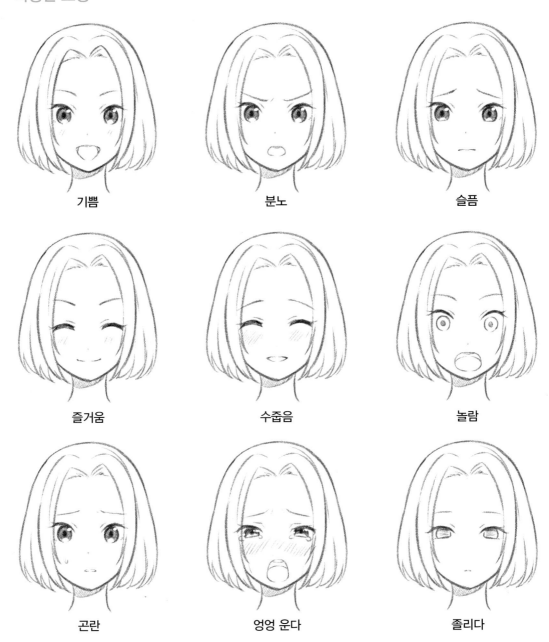

기쁨 분노 슬픔

즐거움 수줍음 놀람

곤란 엉엉 운다 졸리다

표정 = 공감!
캐릭터에 생명을 불어넣자!

Lesson
1
얼굴을 그린다

Lesson
2
몸을 그린다

Lesson
3
세일러복을 그린다

Lesson
4
블레이저를 그린다

Lesson
5
다양한 동작을 그린다

● 직접 그려보자!

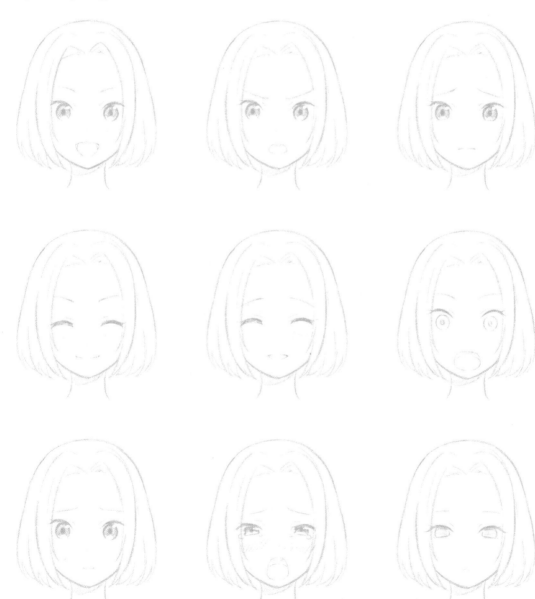

다양한 각도의 얼굴을 그린다

정면 얼굴을 그릴 수 있게 되었다면, 옆얼굴, 올려다보는 얼굴, 내려다보는 얼굴 등 다양한 각도의 얼굴을 그려보세요.

● 옆얼굴 그리는 과정

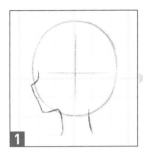 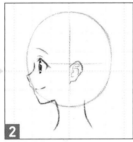 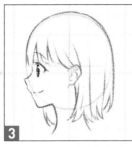 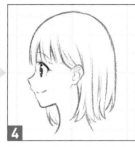

1 원과 중심선을 그리고 형태를 잡는다. 타원형이 아니라 원형으로 그리면 후두부 라인을 잡기 쉽다.

2 귀는 윗부분이 중심선의 중앙에 오게 하고, 눈은 가로선 위에 그린다. 코와 입도 함께 그려주면 좋다.

3 얼굴의 윤곽이 어색하지 않도록 주의하면서 머리카락의 형태를 잡는다.

4 세부를 그려 넣는다. 머리카락의 흐름을 따라서 가는 선을 넣어 입체감을 살린다. 얼굴 방향이 오른쪽을 향할 때 눈동자를 오른쪽에 가깝게 넣으면, 정면을 보고 있는 것처럼 보인다.

● 직접 그려보자!

 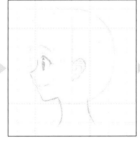

● 연습해 보자!

십자선과 각 부위의 위치에 주의한다

원과 십자선을 기준으로 각 부위의 위치를 정한다

머리카락의 형태는 윤곽을 망가트리지 않게 그린다

가는 선을 너무 많이 넣지 않게 주의한다

Lesson
1
얼굴을 그린다

Lesson
2
몸을 그린다

Lesson
3
세일러복을 그린다

Lesson
4
블레이저를 그린다

Lesson
5
다양한 동작을 그린다

형태를 잡는 방법을 바꾸면 다양한 각도의 얼굴을 그릴 수 있어!

● 직접 그려보자!

오른쪽 반측면 위

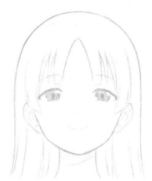

위

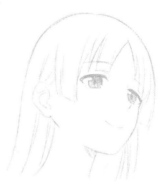

왼쪽 반측면 위

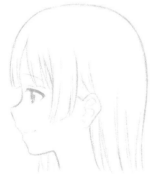

오른쪽

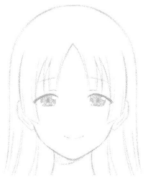

정면

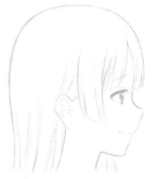

왼쪽

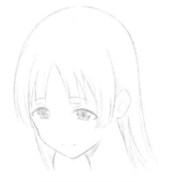

오른쪽 반측면 아래

아래

왼쪽 반측면 아래

다양한 머리 모양을 그린다

소녀는 머리 모양 하나로 귀여운 타입, 활발한 타입, 우아한 타입 등 다양한 개성을 표현할 수 있습니다. 여러분이 좋아하는 머리 모양을 연구해 보세요.

● 머리카락을 귀 뒤로 넘긴다

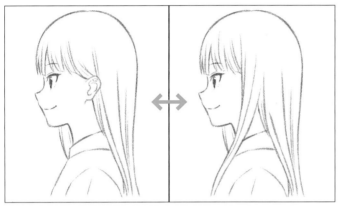

머리카락을 귀 뒤로 넘기면 귀 윗부분에 머리카락이 고정된다. 머리카락의 흐름과 다발이 겹치는 것이 포인트. 귀를 가릴 때는 귀밑머리 부분을 몸 앞으로 보내도 좋다.

+α 웨이브 머리

웨이브는 S자처럼 물결치는 선으로 표현할 수 있습니다. S자 굴곡으로 웨이브의 크기도 조절할 수 있으니, 여러분이 좋아하는 웨이브로 응용하는 것도 가능합니다.

● 머리카락을 묶는다

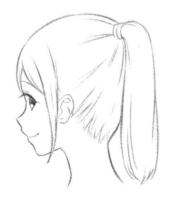

포니테일
포니테일은 한 갈래로 묶은 머리로, 머리카락을 뒤로 모아 묶은 형태가 마치 말꼬리처럼 보인다.

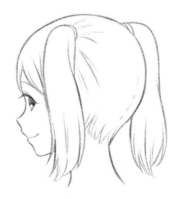

트윈테일
트윈테일은 두 갈래로 묶은 머리다. 머리카락이 좌우로 묶은 매듭에 집중되므로, 머리 뒤쪽에 가르마가 생긴다. 머리카락을 묶은 매듭을 같은 높이로 그리는 것이 포인트다.

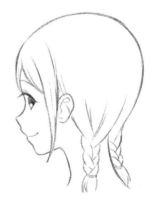

세 갈래로 땋은 머리
세 갈래로 나뉜 머리카락을 교대로 꼬아서 묶은 형태로, 끝을 고무줄 등으로 묶어서 고정한다.

● 다양한 머리 모양

롱 파마
어른스러운 인상을 연출하고 싶을 때 추천한다.

안쪽으로 말린 보브
끝을 안쪽으로 휘어지게 하는 것만으로도 귀여운 이미지를 연출할 수 있다.

미디엄의 부드러운 웨이브
완만한 굴곡의 웨이브는 가벼운 인상을 연출한다.

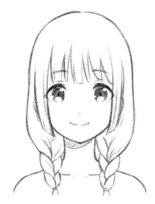

더블 타입의 세 갈래로 땋은 머리
문학소녀의 분위기를 연출할 수 있다.

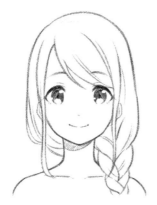

싱글 타입의 세 갈래로 땋은 머리
땋은 부분을 몸 앞으로 내리면 상냥한 인상이 된다.

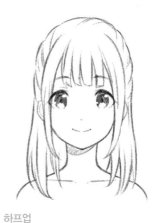

하프업
귀여운 이미지를 높여주는 응용 버전이다.

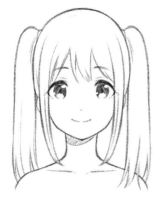

트윈테일 하이포지션
아이돌 같은 여자 캐릭터에 많이 사용되는 스타일이다.

트윈테일 로우포지션
전형적인 교복 소녀에 많이 사용되는 스타일이다.

단정한 앞머리의 롱헤어
귀밑머리를 약간 자른 스타일. 공주님 캐릭터에 많이 사용된다.

+α 헤어 액세서리

머리핀

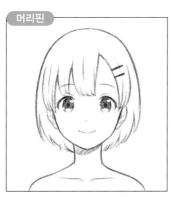

머리끈(슈슈)

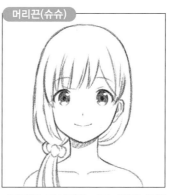

머리띠(카츄샤)

머리핀은 앞머리를 고정하는 것 외에 귀 뒤로 머리카락을 넘기거나 머리에 포인트를 더하는 등, 쓰임새가 다양합니다. 디자인도 자유롭게 할 수 있습니다.

머리끈은 예시처럼 머리카락을 한쪽으로 묶을 때 사용해도 좋고, 포니테일에 사용해도 좋습니다.

머리띠를 착용하면 같은 캐릭터라도 분위기가 상당히 바뀝니다. 머리띠의 넓이에 변화를 주거나 꽃 모양을 더하는 식으로 다양하게 응용해 보세요.

● 직접 그려보자!

Lesson
1
얼굴을 그린다

Lesson
2
몸을 그린다

Lesson
3
세일러복을 그린다

Lesson
4
블레이저를 그린다

Lesson
5
다양한 동작을 그린다

먼저 원과 십자선으로 형태를 잡자!
이때 좌우 밸런스를 주의해야 해

● 좋아하는 머리 모양을 그려보자!

얼굴 윤곽과 머리카락의
밸런스에 주의하자

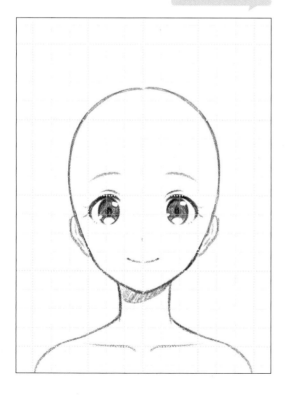

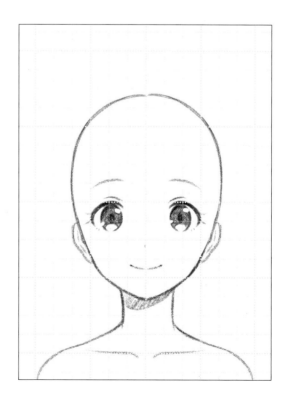

Lesson 1 '얼굴을 그린다'의 일러스트를 모았습니다. 얼굴의 각 파트와 다양한 표정, 앵글, 머리 모양을 연습하여 좀 더 실력을 높여보세요.

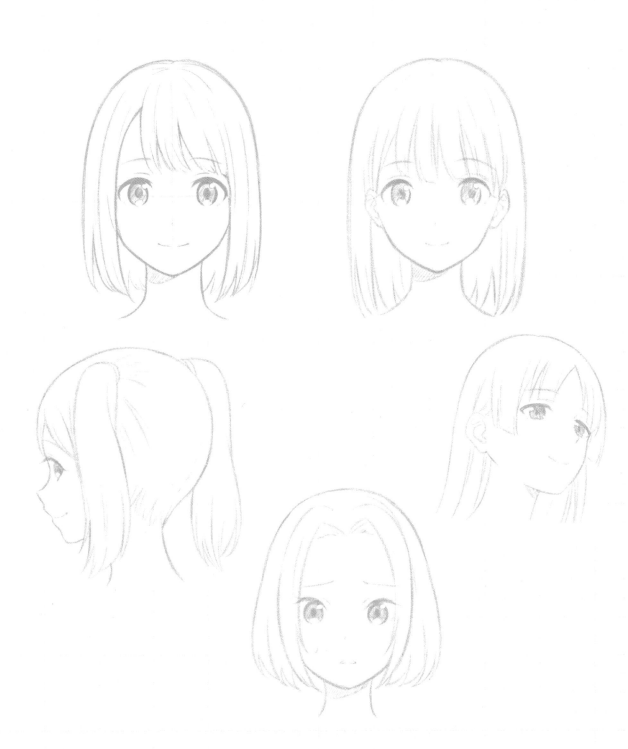

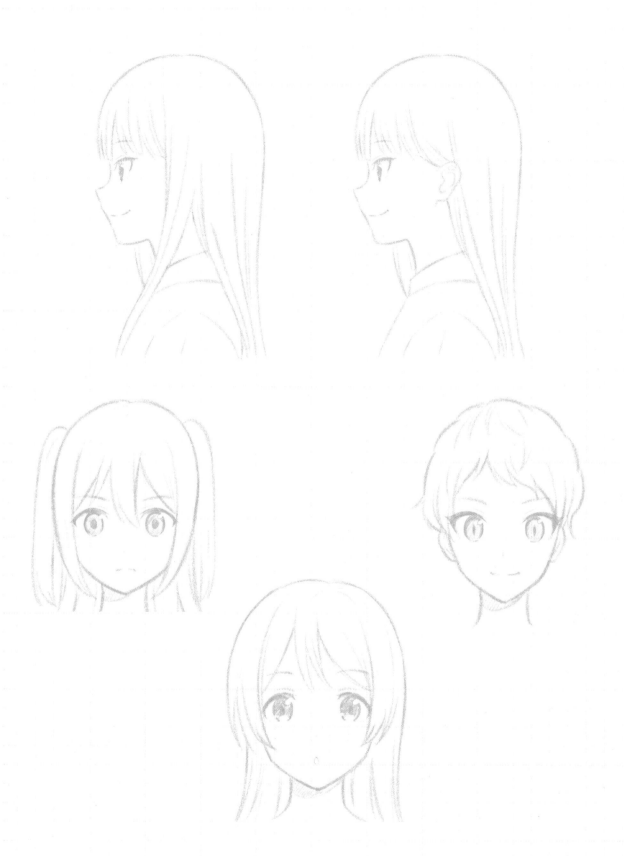

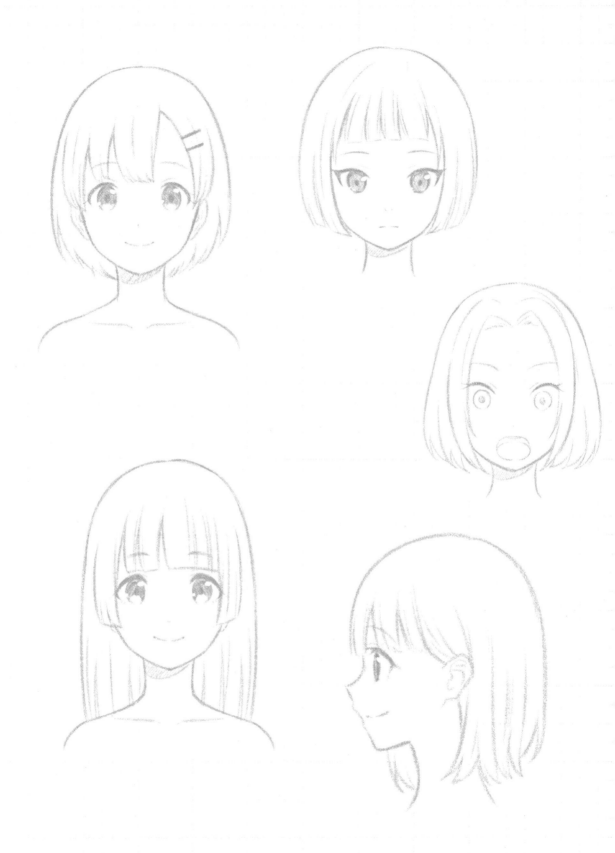

몸을 그린다

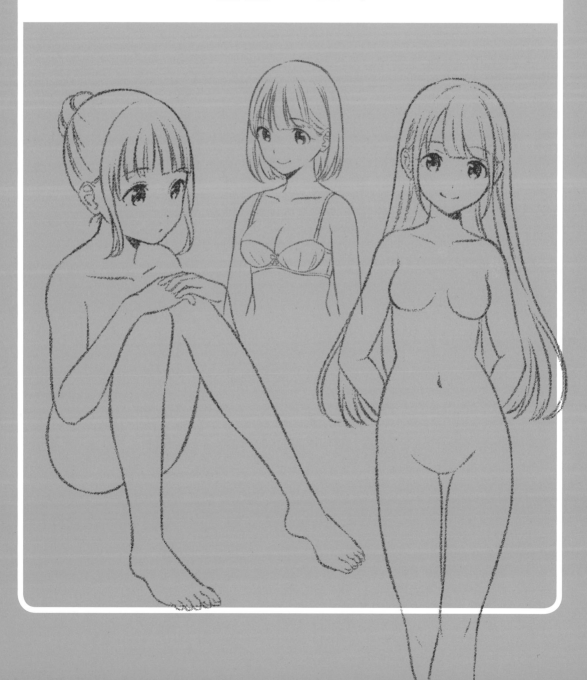

손을 그린다

손은 캐릭터의 개성과 움직임을 표현하는 데 아주 중요한 부위입니다. 손끝까지 확실하게 그려서 생생한 캐릭터를 완성해 보세요.

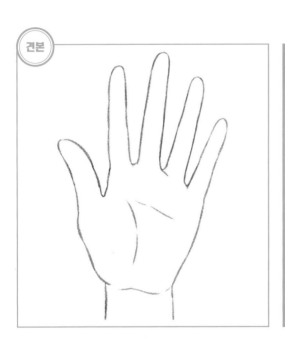

+α 손가락을 구부릴 때의 주의점

손가락은 엄지를 제외하고 제2관절과 제3관절을 축으로 구부러집니다. 기본적으로 제1관절만으로는 구부릴 수 없습니다.

● 손 그리는 과정

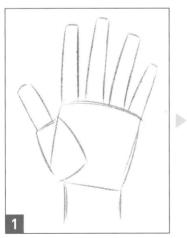
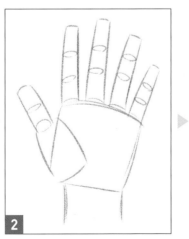
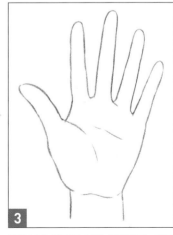

1 박스처럼 형태를 잡고 손가락의 기준선을 그린다. 엄지의 형태를 잡는 것도 잊지 않는다.

2 가장 긴 중지를 기준으로 호를 그리듯이 손가락의 윤곽을 잡는다. 관절은 원으로 그려서 위치와 밸런스를 확인한다.

3 주름이나 살집을 넣어 완성한다. 엄지 연결 부위의 살집을 확실하게 표현하면 더 리얼하다.

● 다양한 손모양

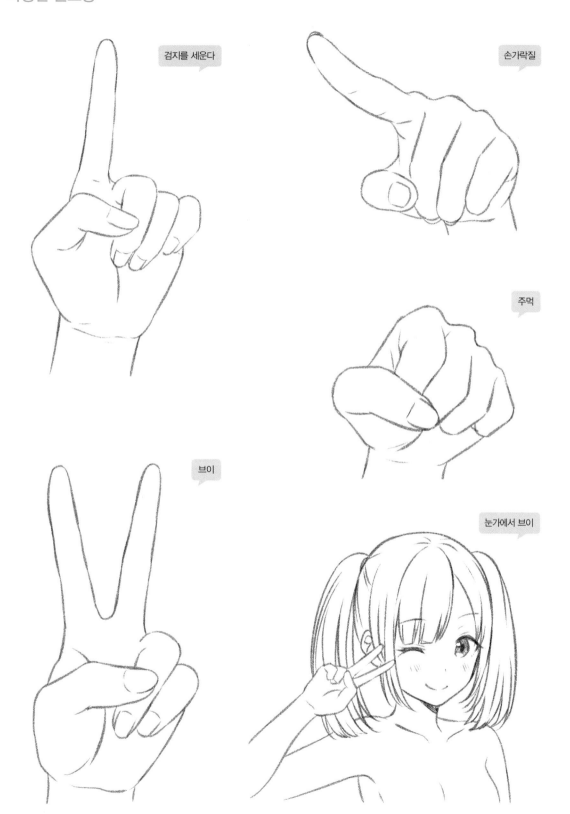

검지를 세운다

손가락질

주먹

브이

눈가에서 브이

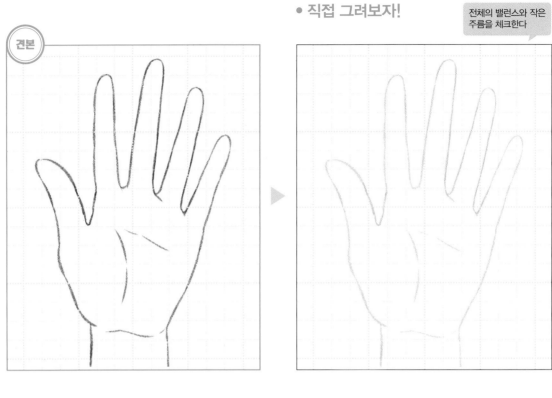

● 직접 그려보자!

전체의 밸런스와 작은
주름을 체크한다

견본

● 연습해 보자!

먼저 손가락의 기
준선부터 그린다

견본을 참고해 형태와
기준선을 그린다

● 직접 그려보자!

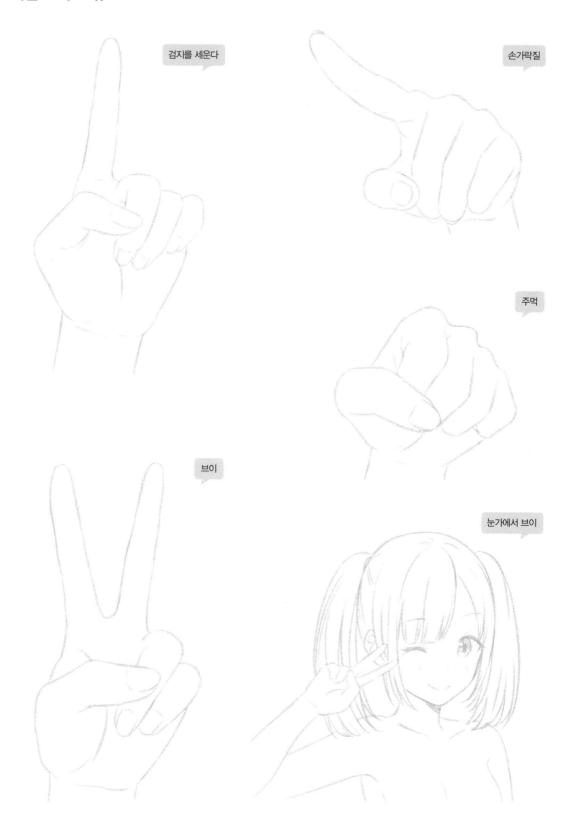

검지를 세운다

손가락질

주먹

브이

눈가에서 브이

가슴을 그린다

가슴은 여성 캐릭터를 상징하는 부위입니다. 형태와 크기 등 캐릭터에 따라 적절히 구분해서 그려주세요.

● 가슴 그리는 법

가이드라인을 참고해 가슴의 위치를 잡는다. 가슴 라인은 겨드랑이에서 시작한다. 유두는 유방의 약 절반 위치에 그린다. 가슴 중앙은 몸의 중심선과 같은 위치. 옆모습은 유방이 없는 상태의 가슴을 그린 뒤에 둥그스름한 형태를 더한다.

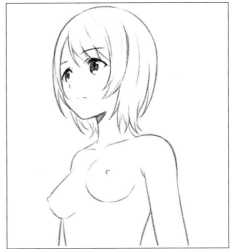

내려다보거나 올려다볼 때의 유방은 약간 바깥쪽으로 향한다. 유두는 내려다볼 때는 약간 바깥쪽으로 향하고, 올려다볼 때는 약간 위를 향한다. 가슴 중앙은 몸의 중심선과 같은 위치. 가슴의 크기에 따라서 볼륨을 조절한다.

+α 가슴의 크기 차이

오른쪽 예시를 보면 왼쪽으로 갈수록 가슴이 크고, 오른쪽으로 갈수록 작습니다. 크기에 따른 가슴의 볼륨 차이를 잘 관찰해 보세요.

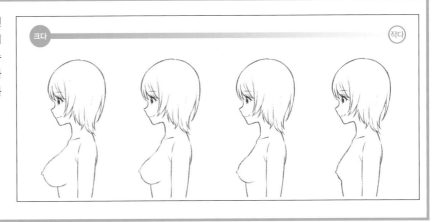

크다 ──────────────── 작다

● 직접 그려보자!

가슴 라인은 겨드랑이에서 시작된다

유방의 형태와 밸런스에 주의하자

● 연습해 보자!

형태의 기준을 그린다

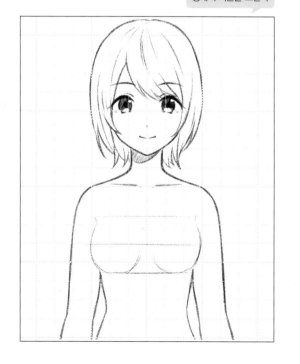

가슴 라인은 겨드랑이에서 시작된다
가슴 중앙은 중심선과 같다

Lesson
1
얼굴을 그린다

Lesson
2
몸을 그린다

Lesson
3
세일러복을 그린다

Lesson
4
블레이저를 그린다

Lesson
5
다양한 동작을 그린다

상반신을 그린다

상반신을 그려보겠습니다. 예시 그림은 위에 있는 물건을 집으려고 손을 뻗은 상태입니다. 상반신 근육이 위로 향한다는 점에 주목하세요.

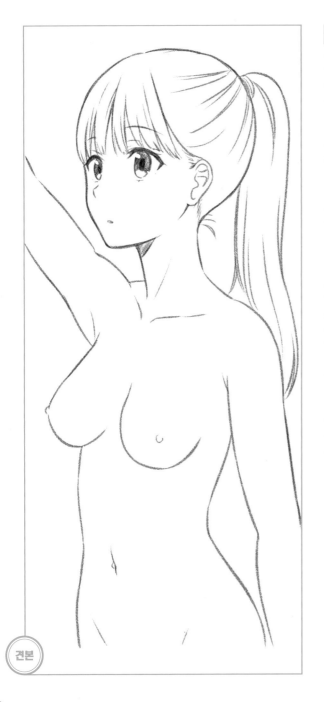

견본

Point ❶

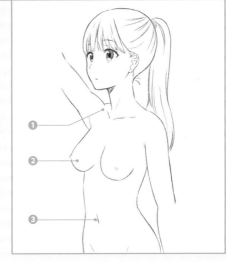

❶ 팔을 뻗었을 때의 어깨 관절과 쇄골의 형태에 주의하세요.

❷ 오른팔을 뻗었으므로, 오른쪽 가슴은 오른쪽 위로 따라 올라간 형태가 됩니다.

❸ 배꼽은 좌우의 굴곡을 잇는 라인보다 약간 아래쪽 몸 중앙(중심선)에 그립니다. 세로선 한 줄이나 좁고 긴 작은 원으로 표현합니다.

손을 위로 뻗을 때 세일러복 밑으로 살짝 보이는 배를 보면 두근거려

● 직접 그려보자!

형태를 덧그리는 감각으로 그려보자

수축/이완하는 몸의 밸런스를 잡자

● 연습해 보자!

형태의 기준인 근육의 신축/이완을 그리자

몸의 좌우 밸런스에 주의하자!

허리와 엉덩이를 그린다

허리와 엉덩이를 그려보겠습니다. 여자 캐릭터는 완만한 라인이 포인트입니다. 엉덩이의 볼륨에 따라 인상이 달라지니, 다양하게 표현해 보세요.

● 허리와 엉덩이 그리는 법

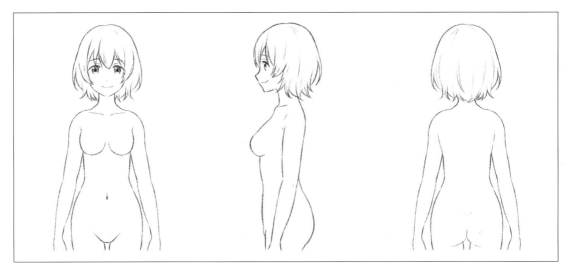

허리는 근육보다도 관절을 의식한 매끄러운 라인으로 그린다. 엉덩이는 미골(꼬리뼈)을 의식하면서 완만한 곡선으로 둥그스름하게 그린다.

● 엉덩이의 볼륨 차이

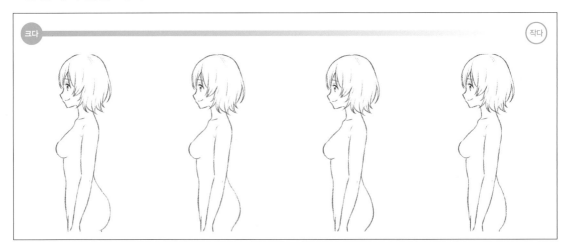

엉덩이도 볼륨에 따라서 형태가 변한다. 두껍고 큰 엉덩이부터 얇고 밋밋한 엉덩이까지 다양하다. 그릴 때 근육을 더해 투박한 느낌이 되지 않게 주의하자.

● 직접 그려보자!

정면의 형태

옆면의 형태

뒷면의 형태

 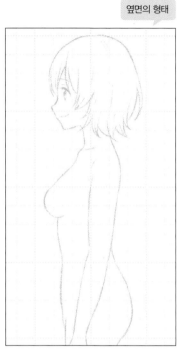 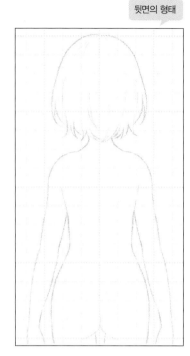

● 연습해 보자!

둥그스름하고 완만한
곡선을 의식하자

엉덩이의 돌출도 완만한
곡선으로 그린다

둥그스름한 형태와 곡선도
부드럽게 그려보자

Lesson
1
얼굴을 그린다

Lesson
2
몸을 그린다

Lesson
3
세일러복을 그린다

Lesson
4
블레이저를 그린다

Lesson
5
다양한 동작을 그린다

다리(발)를 그린다

다리(발)를 잘 그리기란 좀처럼 쉽지 않습니다. 특히 발의 움직임과 다리를 꼰 포즈는 난이도가 높으니, 기본을 확실히 마스터하세요.

● 다리 그리는 과정

앞　　　뒤

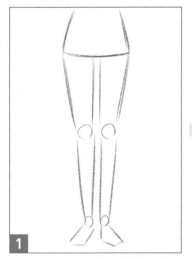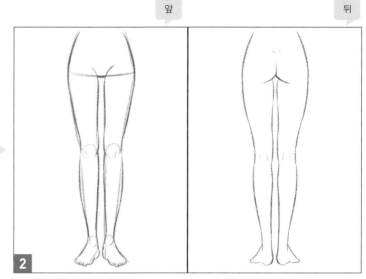

1 허리, 무릎, 복사뼈, 발의 형태를 잡은 뒤에 다리 전체의 라인을 그린다. 여성의 다리 라인은 완만한 곡선이 되게 한다.

2 세부 묘사를 더해 완성한다. 여성의 다리는 근육의 굴곡을 넣지 않아도 된다. 둥그스름한 느낌을 의식한 곡선으로 부드러움을 표현한다. 무릎 뒤에는 근육의 힘줄을 그리고, 발목에는 여성스러운 굴곡을 더한다.

● 발 그리는 과정

앞　　　옆(바깥쪽)

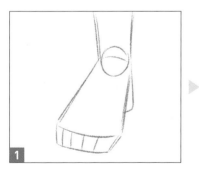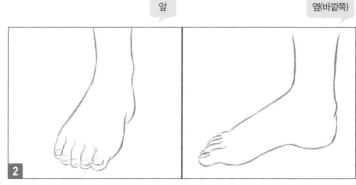

1 안쪽 복사뼈는 약간 높게 잡고, 세로로 긴 마름모가 되도록 발의 형태를 만든 다음 발가락의 위치를 잡는다. 발가락의 비율은 엄지가 10이라고 했을 때, 검지+중지가 1, 약지+소지가 10이다.

2 형태를 바탕으로 윤곽을 그린 다음 발톱과 복사뼈의 라인 등 세밀한 묘사를 더해 완성한다. 여성의 발은 뼈와 근육을 크게 드러내지 않고 매끄러운 형태로 그린다. 발의 폭은 약간 좁게, 발가락도 세로로 길게 그린다.
옆에서 보았을 때 안쪽이라면 장심을 그리고, 바깥쪽이라면 그리지 않는다. 또한 발목의 굴곡을 그리고, 발등은 곡선으로 표현한다.

● 다리의 굵기 차이

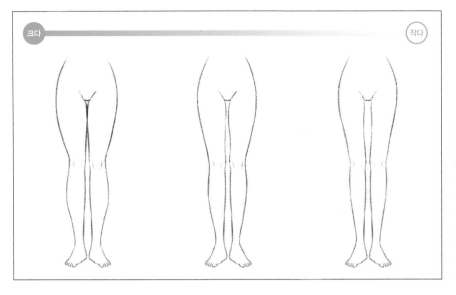

Lesson
1
얼굴을 그린다

Lesson
2
몸을 그린다

Lesson
3
세일러복을 그린다

Lesson
4
블레이저를 그린다

Lesson
5
다양한 동작을 그린다

다리의 굵기에 따라 라인이 달라진다. 가장 왼쪽 일러스트는 굵다고 해도 약간 통통하거나 섹시한 느낌이 든다. 여성의 다리를 그릴 때는 굵기에 관계없이 다리 라인 굴곡이 크지 않게 하고, 매끄럽게 그려서 여성스러움을 표현한다.

● 직접 그려보자!

둥그스름하고 매끄러운 라인을 의식하자

매끄럽고 섬세하게 표현하자

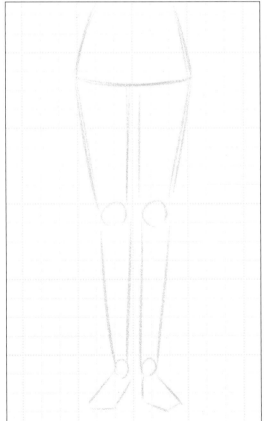

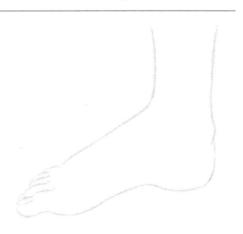

● 다리를 꼰 자세 그리는 과정

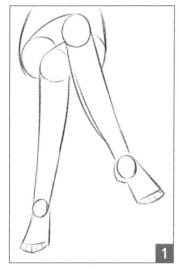

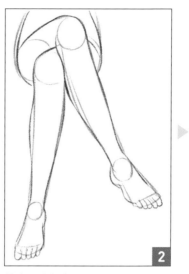

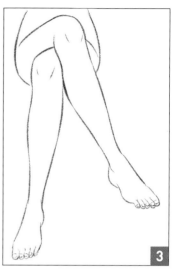

허리, 무릎, 발목의 형태를 잡고, 다리의 길이와 방향 등의 밸런스가 어색하지 않게 한다.

형태를 바탕으로 다리의 윤곽을 그린다. 장딴지가 약간 불룩해지는 것과 좌우 무릎의 위치 관계에 주의한다.

발가락과 복사뼈 등의 세부를 그려 넣어 완성한다. 다리가 겹친 부분의 라인은 약간 움푹 들어간 것처럼 굴곡을 표현하면 여성스러운 부드러움이 느껴진다.

● 다양한 다리(발) 모양

무릎 꿇기

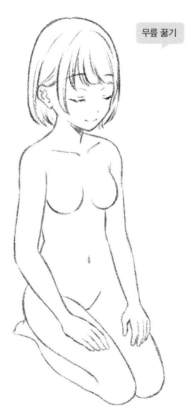

한쪽 무릎 세우기

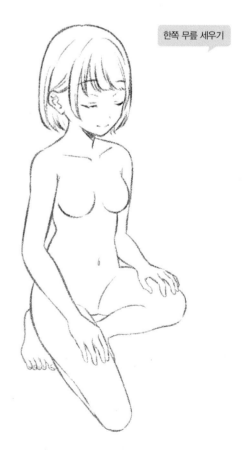

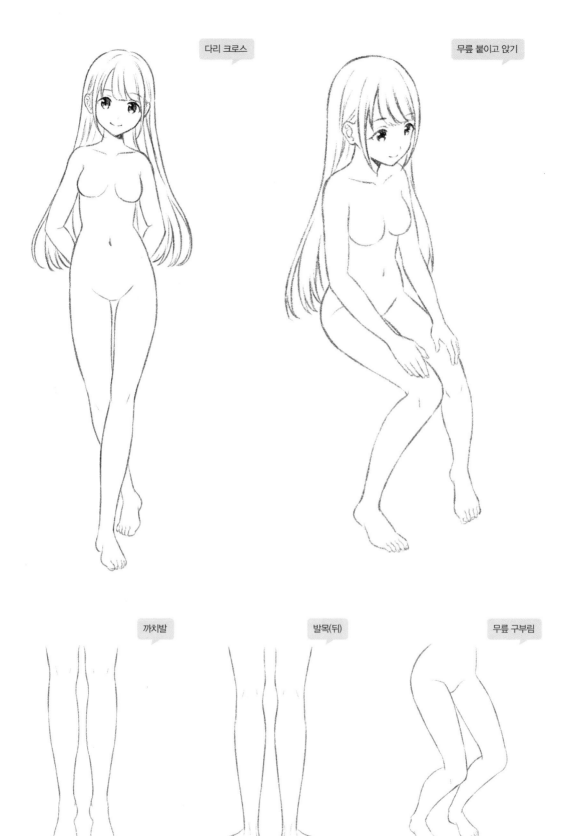

다리 크로스

무릎 붙이고 앉기

까치발

발목(뒤)

무릎 구부림

● 직접 그려보자!

관절의 형태를 기준
으로 그린다

매끄러운 라인으로
부드럽게 표현하자

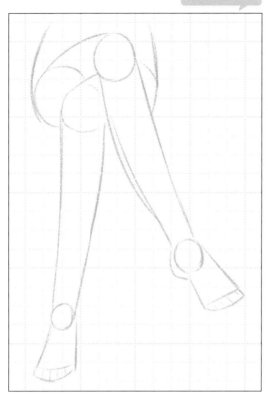

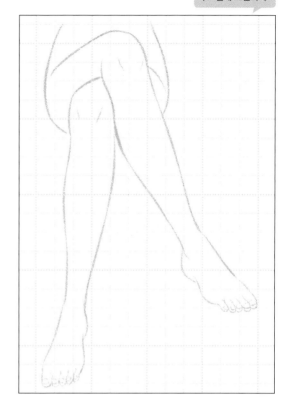

● 직접 그려보자!

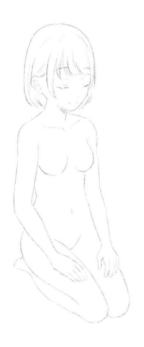

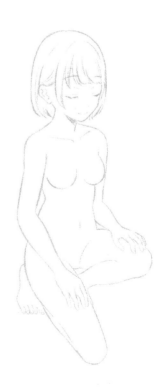

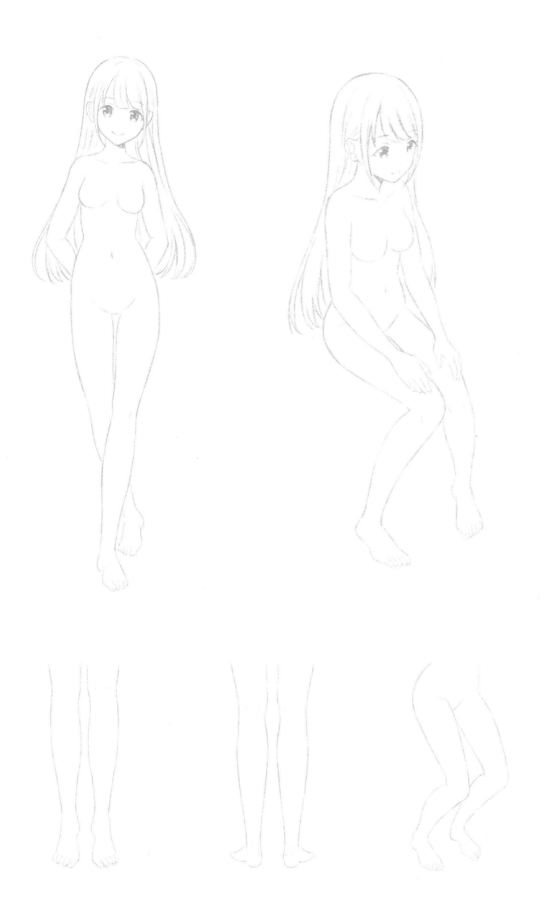

전신을 그린다

여성의 전신을 그려보겠습니다. 팔과 다리 등의 설명에서도 이미 언급했지만, 여성은 둥그스름한 느낌의 완만한 곡선으로 부드러움을 표현해야 합니다.

● 여성의 전신

[앞]　　　　　　　　　[옆]　　　　　　　　　[뒤]

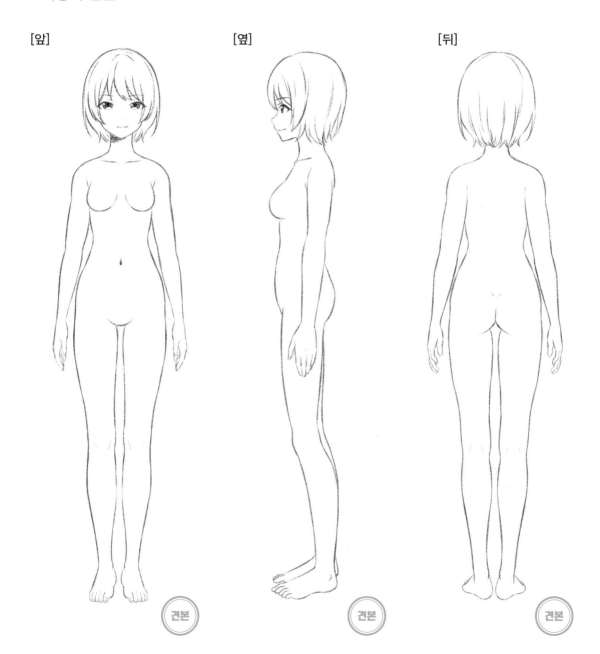

견본　　　　　　　견본　　　　　　　견본

어때?
나의 아름다운 스타일이!

Lesson
1

얼굴을 그린다

Lesson
2

몸을 그린다

Lesson
3

세일러복을 그린다

Lesson
4

블레이저를 그린다

Lesson
5

다양한 동작을 그린다

● 직접 그려보자!

허리의 잘록한 부분은 배꼽보다
약간 위에 있다

가슴과 엉덩이가 어색하지 않게 주의하자

허리부터 엉덩이의 라인을 매끄럽게 표현하자

● 여성 캐릭터 특유의 움직임

뒤돌아보기

무릎 세워서 앉기

주저앉기

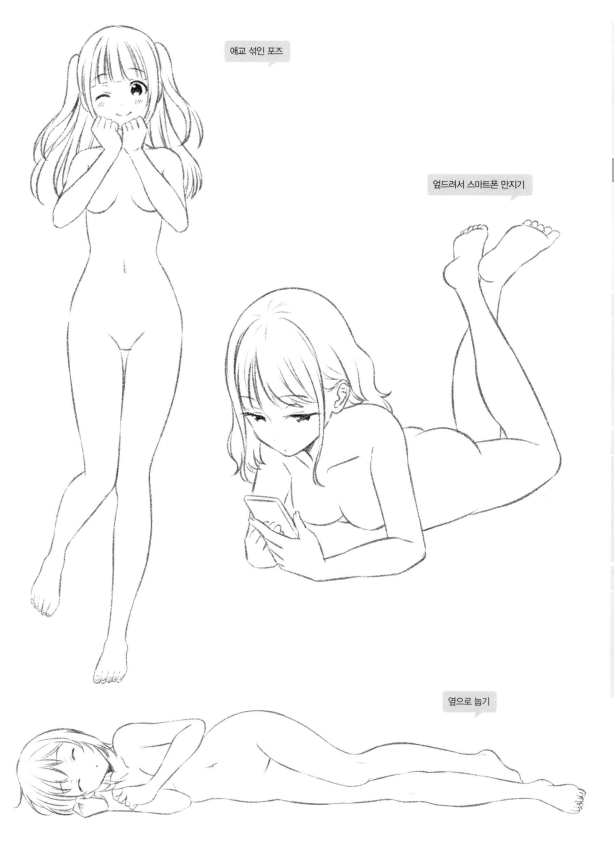

애교 섞인 포즈

엎드려서 스마트폰 만지기

옆으로 눕기

Lesson
1
얼굴을 그린다

Lesson
2
몸을 그린다

Lesson
3
세일러복을 그린다

Lesson
4
블레이저를 그린다

Lesson
5
다양한 동작을 그린다

● 직접 그려보자!

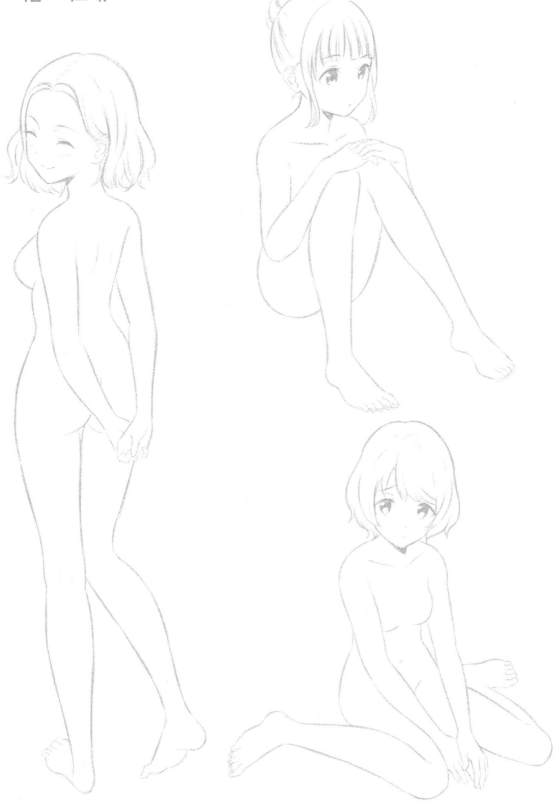

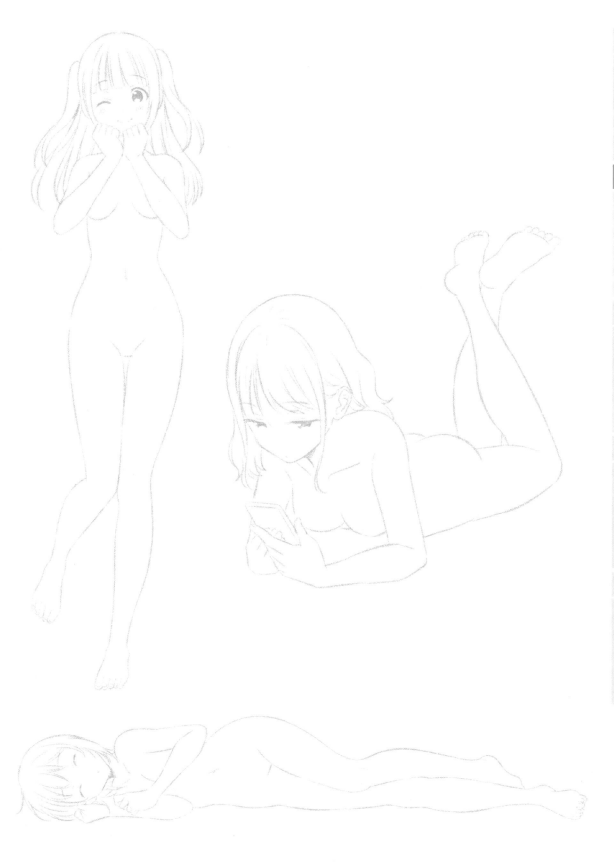

속옷을 그린다

속옷은 옷과 마찬가지로 디자인이 풍부하며, 캐릭터의 개성을 강조할 수 있는 매력적인 아이템입니다. 옷을 갈아입는 장면과 속옷이 살짝 드러나는 포즈 등 다양하게 활용할 수 있습니다.

● 브래지어 그리는 과정

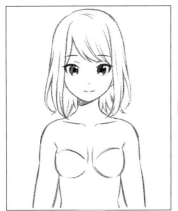 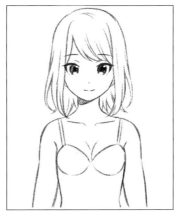 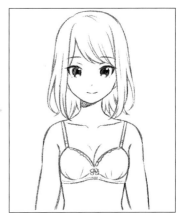

여성의 상반신을 그린 뒤에 브래지어의 형태를 그린다. 컵의 형태를 미리 정해두자(브래지어 컵의 종류→P.65 참고).

브래지어의 윤곽을 그린다. 유방은 부드럽게 바깥쪽으로 향하지만, 컵으로 고정할 때는 중심으로 모아지는 것에 주의하자.

브래지어의 앞면을 그리고, 좌우의 컵을 연결한다. 컵과 이어지는 형태인 가슴 중앙은 몸의 중심선에 음영을 넣어서 표현한다.

● 팬티 그리는 과정

 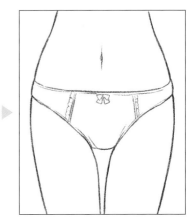

여성의 하반신(허리부터 엉덩이)을 그린 뒤에 팬티 윗부분을 나타내는 선을 그린다.

팬티 윗부분의 위치가 정해지면 아랫부분의 위치를 나타내는 선을 긋는다. 팬티 밑단의 컷 위치에 따라 팬티의 형태가 달라진다(팬티의 종류→P.65 참고).

리본이나 이음새, 질감 등의 묘사를 더해 완성한다.

● 브래지어 컵의 종류

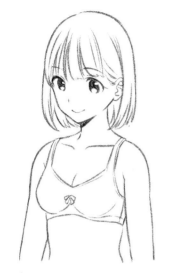

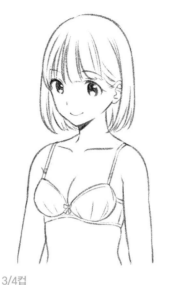

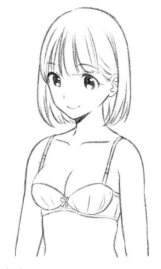

풀컵

가슴 전체를 감싸는 타입이다. 스트랩이 좌우 컵의 중앙에 붙어 있어, 컵에서 빠져나오는 부분이 적다.

3/4컵

컵의 1/4을 가슴 중앙 쪽으로 비스듬히 잘라낸 타입이다. 가슴골을 만들기 쉽고, 잘 드러나는 것이 특징이다.

1/2컵

컵의 1/2을 잘라낸 타입이다. 가슴을 밑에서 지탱하므로, 가슴 윗부분의 볼륨을 잘 표현할 수 있다.

● 팬티의 종류

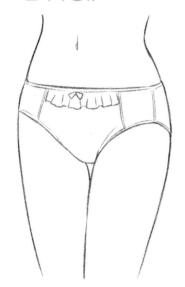

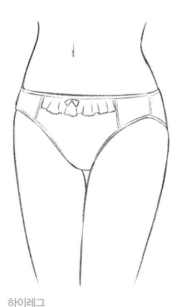

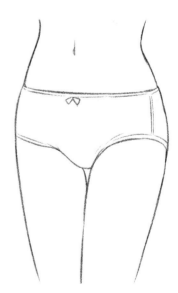

노멀레그

다리 연결 부위를 따라 밑단을 잘라낸 일반적인 타입이다. 뒷면은 엉덩이 전체를 감싼다.

하이레그

밑단의 컷이 다리 연결 부위보다 높은 위치에 있는 형태로, 노멀레그보다 다리를 움직이기 쉽다.

보이즈레그

밑단이 엉덩이 아래 라인과 수평인 복서 팬츠 스타일로 '롱 레그'라고도 한다.

• 다양한 속옷 디자인

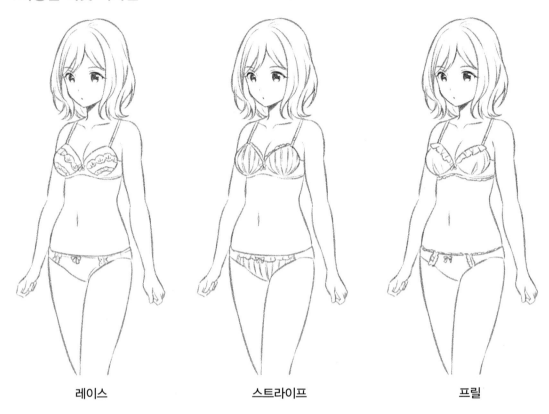

레이스 스트라이프 프릴

• 좋아하는 디자인의 속옷을 그려보자!

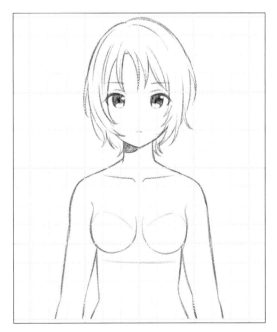 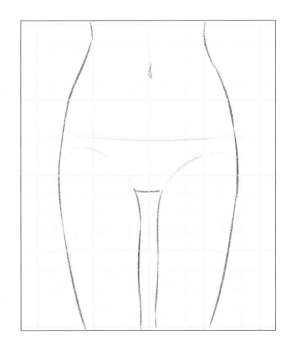

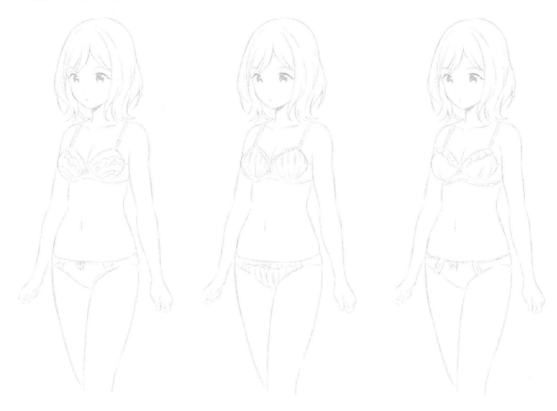

• 연습해 보자!

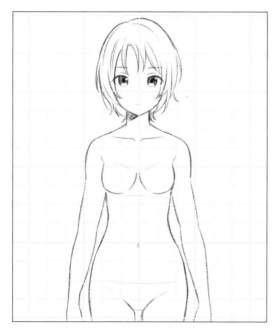

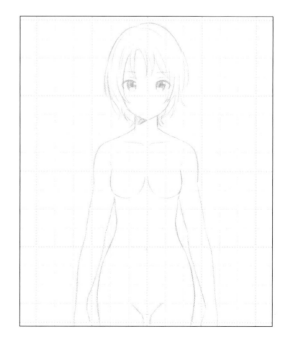

Lesson 2 '몸을 그린다'의 일러스트를 모았습니다. 손과 가슴, 상반신, 다리, 전신을 연습하여 좀 더 실력을 높여보세요.

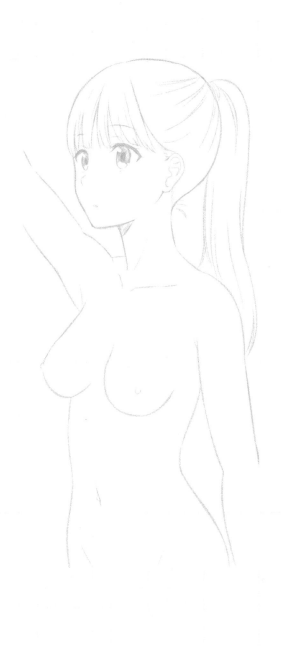

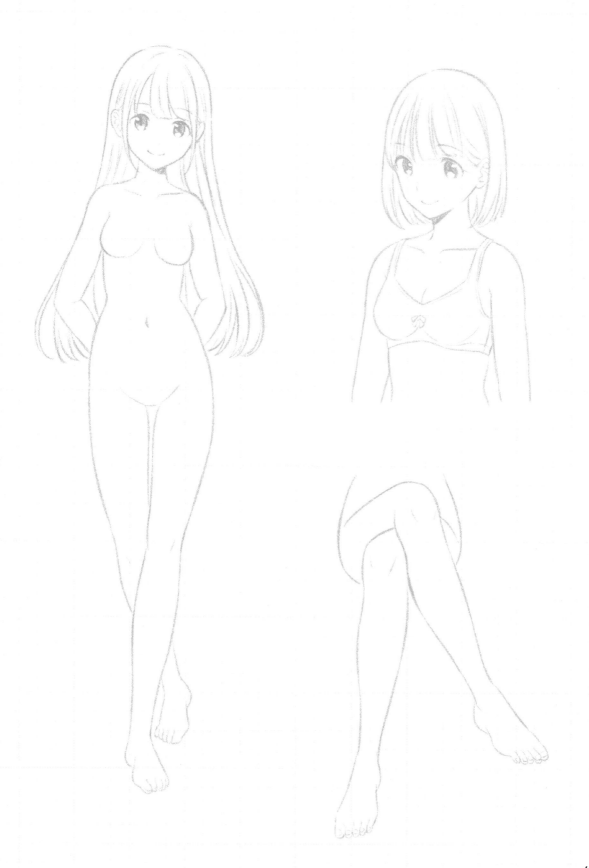

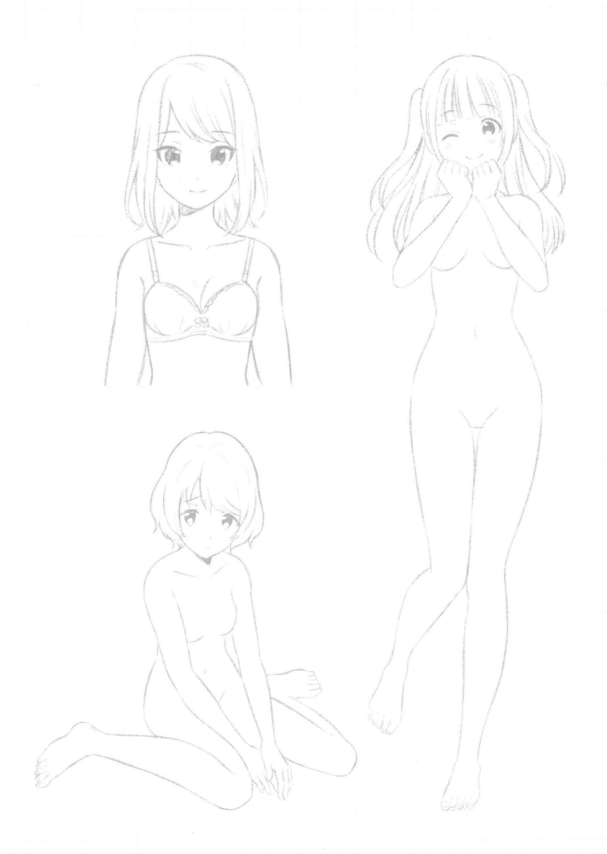

세일러복을 그린다

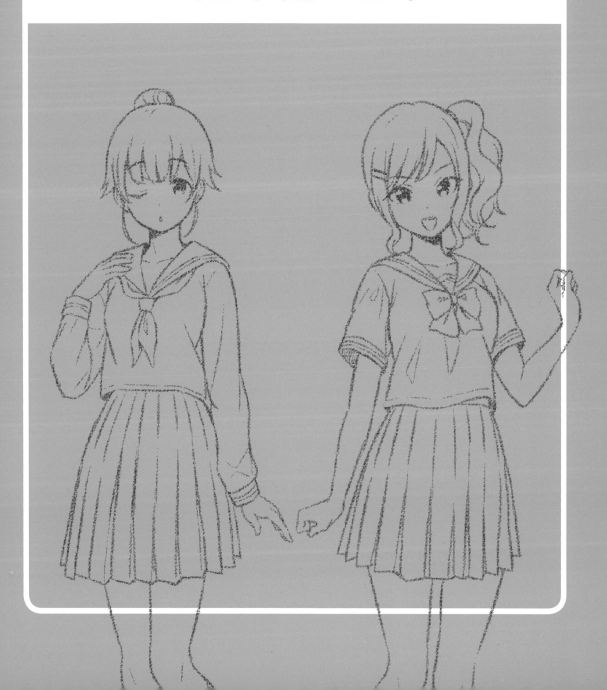

세일러복을 그린다 ❶ 상의

전형적인 교복인 세일러복입니다. 먼저 세일러복의 상의부터 그려보겠습니다. 큰 옷깃이 특징이므로, 확실하게 표현해 주세요.

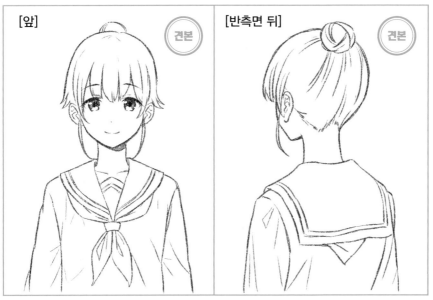

[앞] 견본

[반측면 뒤] 견본

세일러복은 큰 옷깃과 스카프, 가슴이 V자로 크게 벌어진 것이 특징이다. 전체와 가슴의 밸런스에 주의하자. 옆면의 겨드랑이 라인에는 지퍼가 있다.

• 세일러복 상의 그리는 과정

먼저 옷깃의 윤곽을 그린다. 옷의 두께를 의식하고, 가슴 윗부분까지 오게 그린다. 앞가리개도 잊지 않고 그린다.

원통을 생각하면서 몸통 부분의 윤곽을 그린다. 옷자락의 길이는 조금 짧게 한다.

가슴의 V자, 옷깃과 옷자락 길이의 밸런스를 보면서 완성한다. 세일러 라인을 그리는 것도 잊지 말자.

● 직접 그려보자!

● 연습해 보자!

형태를 기준으로 가슴
부분에 V자를 그린다

세일러 옷깃의 크기와
길이에 주의하자

세일러복을 그린다 ❷ 플리트 스커트

다음은 세일러복의 스커트를 그려보겠습니다. 스커트는 플리트 스커트입니다. 스커트의 접힘이 만드는 주름(플리트)이 특징입니다.

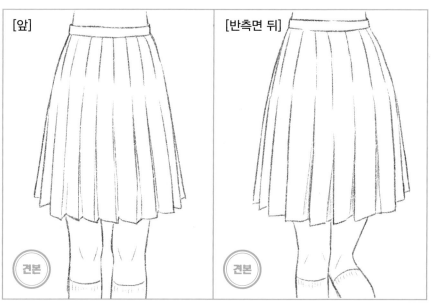

[앞]

견본

[반측면 뒤]

견본

플리트 스커트의 주름은 8줄, 16줄, 24줄 등이 있는데, 간략하게 표현하여 스커트의 밸런스와 볼륨을 나타낸다. 스커트의 길이는 자유롭게 설정하자.

● 플리트 스커트 그리는 과정

1

허리 라인을 따라서 스커트의 바깥쪽 윤곽을 그린다. 기장은 무릎 위가 기준이다.

2

플리트의 윤곽을 그린다. 플리트의 폭을 의식하면서 선을 그린다. 밑단의 플리트는 단조롭지 않게 주의한다.

3

스커트 바깥쪽 라인, 플리트 등 전체의 디테일을 완성한다.

● 직접 그려보자!

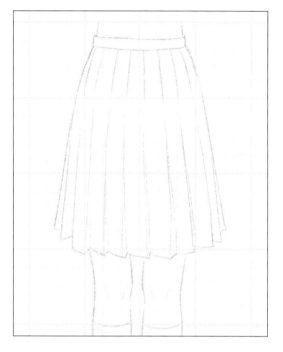

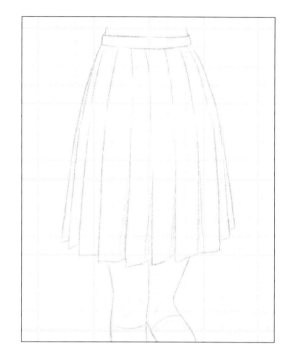

● 연습해 보자!

플리트가 단조롭지
않도록 주의한다

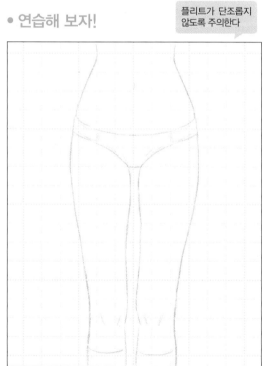

엉덩이의 곡선도 의식한다

Lesson
1
얼굴을 그린다

Lesson
2
몸을 그린다

Lesson
3
세일러복을 그린다

Lesson
4
블레이저를 그린다

Lesson
5
다양한 동작을 그린다

세일러복 소녀를 그린다

세일러복을 입은 소녀의 전신을 그려보겠습니다. 캐릭터에 세일러복을 입히는 것만으로도 청초하고 품위 있는 느낌을 연출할 수 있습니다. 물론 건강한 이미지도 표현할 수 있습니다.

● 세일러복

[앞]　　　　　　　　　[옆]　　　　　　　　　[뒤]

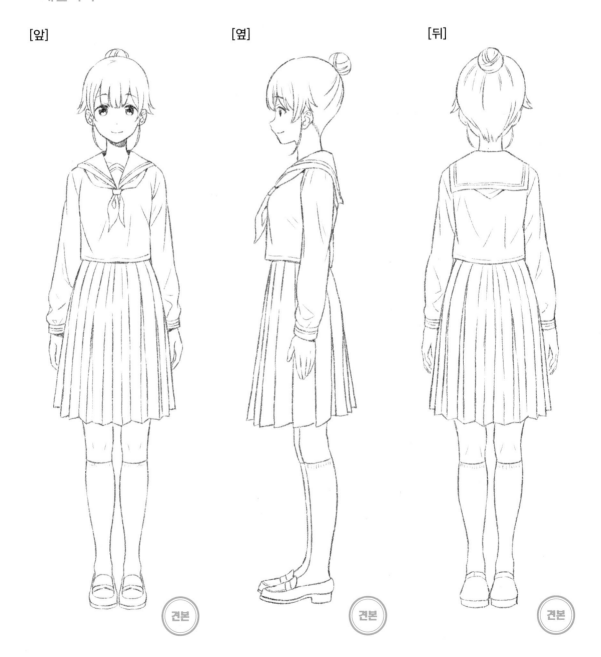

견본　　　　　　　견본　　　　　　　견본

Lesson
1
얼굴을 그린다

Lesson
2
몸을 그린다

Lesson
3
세일러복을 그린다

Lesson
4
블레이저를 그린다

Lesson
5
다양한 동작을 그린다

세일러복은 디자인이 귀여워!
입어보고 싶어

● 직접 그려보자!

다리 길이에 주의하자

상의 가슴과 스커트의 라인
에 주의하여 그리자

엉덩이의 볼륨을 의식하며 그리자

[앞]

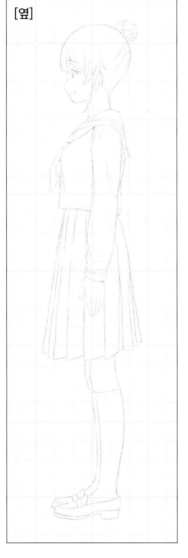

[옆]

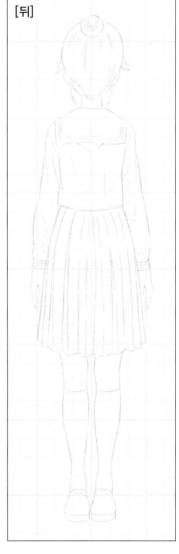

[뒤]

타입 ❶ 세일러복 다른 버전

Lesson 3-3에서 그린 세일러복에서 앞가리개를 없애고, 스커트를 약간 짧게 하여 섹시한 느낌으로 바꿔보았습니다. 앞가리개 하나만 변화를 줘도 이미지가 상당히 달라집니다.

● 앞가리개가 없는 세일러복

[앞]

[뒤]

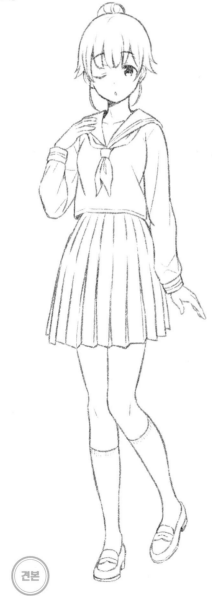

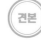

Lesson
1
얼굴을 그린다

Lesson
2
몸을 그린다

Lesson
3
세일러복을 그린다

Lesson
4
블레이저를 그린다

Lesson
5
다양한 동작을 그린다

Point ❶

· 앞가리개를 풀면 그 부분의 피부가 드러납니다. V자를 깊게 표현하여 가슴을 조금만 드러내면 섹시함을 연출할 수 있습니다.

· 앞가리개를 풀었다면, 가슴을 조금 크게 그리는 것도 좋습니다.

· 스커트의 길이를 무릎 위보다 조금 짧게 하면, 상의와의 밸런스가 좋아집니다.

● 직접 그려보자!

가슴의 V자에 주목하여 그리자

스커트 아래로 보이는 다리와 무릎 뒤를 주의하여 그리자!

[앞]

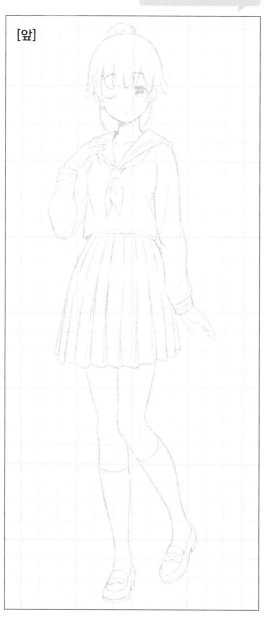

[뒤]

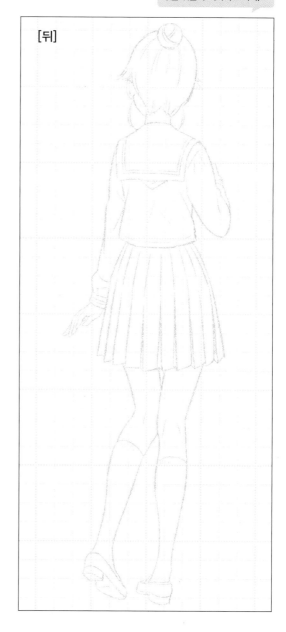

타입 ❷ 세일러복 하복

세일러복의 하복은 흰색 반팔 상의로 바뀝니다. 옷감의 두께나 가벼움을 의식하면서 그려주세요.

● 세일러복 하복

[앞]

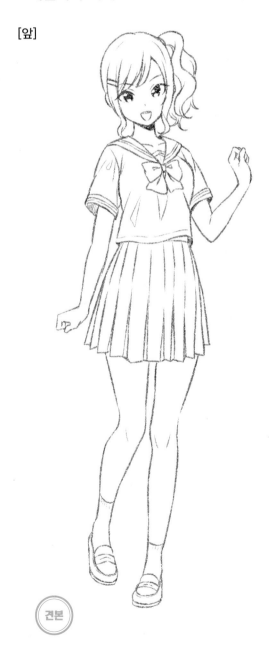

견본

[뒤]

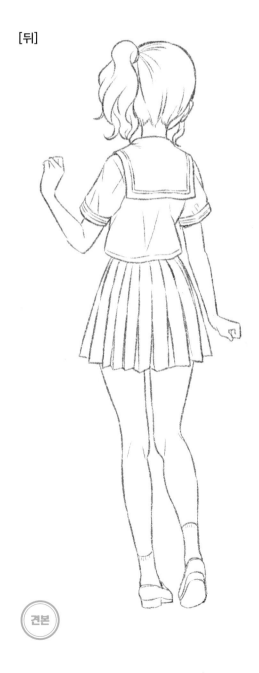

견본

Point①

· 하복은 반팔이므로, 소매의 굵기와 팔의 밸런스에 주의합니다.

· 반팔은 소매 부분에 주름을 거의 넣지 않고, 겨드랑이에 라인을 한 줄 정도 넣으면 충분합니다.

· 앞가리개를 풀면 하복 느낌이 더 강해집니다.

● 직접 그려보자!

얇은 옷감을 의식하여 그리자

세일러 옷깃의 크기, 밸런스에 주의한다

[앞]

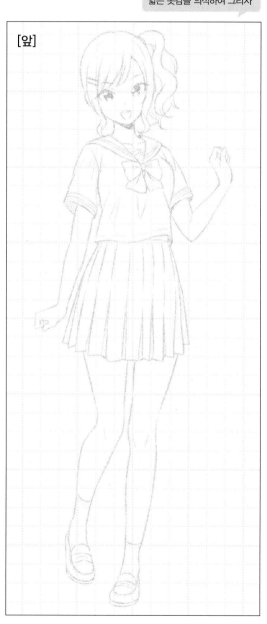

[뒤]

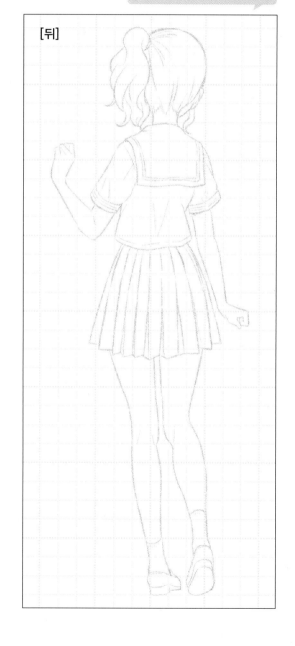

타입 ❸ 세일러복+스웨터

학교 지정 스웨터를 입은 세일러복을 그려보겠습니다. 가슴 부분에 학교 마크를 넣으면 한층 더 리얼해집니다.

● 세일러복＋스웨터

[앞]

[뒤]

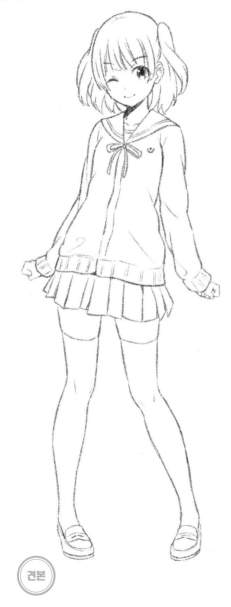

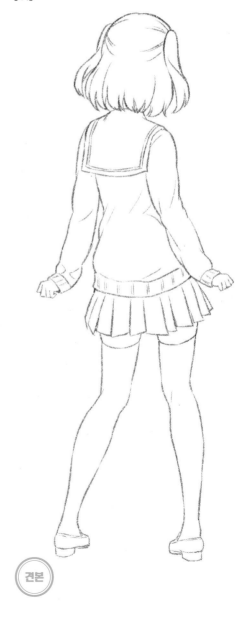

Lesson
1
얼굴을 그린다

Lesson
2
몸을 그린다

Lesson
3
세일러복을 그린다

Lesson
4
블레이저를 그린다

Lesson
5
다양한 동작을 그린다

Point ❶

- 겉에 입은 스웨터도 V넥이므로, 세일러 옷깃을 밖으로 꺼낸 것이 포인트입니다. 가슴의 스카프와 리본도 잊지 않고 밖으로 드러냅니다.
- 소매는 조금 길고 헐렁한 느낌이 귀엽습니다. 소맷부리의 세로선도 잊지 말고 표현해 주세요.
- 어깨는 둥그스름하게, 스웨터 라인은 아래로 곧바로 떨어지는 느낌입니다.

● 직접 그려보자!

세일러 옷깃은 밖으로 꺼낸다

[앞]

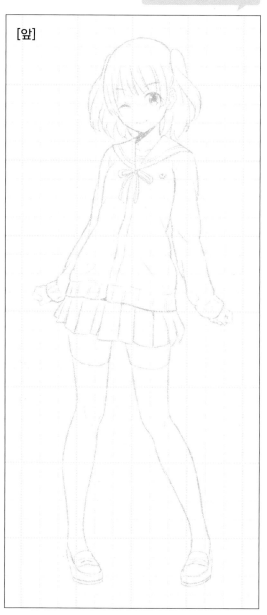

스웨터의 밑단이 처지는 것에 주의하자

[뒤]

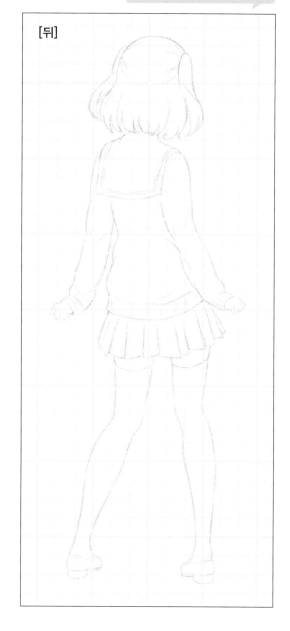

타입 ❹ 세일러복+코트

세일러복의 코트라고 하면 역시 피 코트가 많습니다. 피 코트는 두꺼운 재질과 큰 옷깃, 더블단추가 특징입니다. 교복은 몸에 꼭 맞는 사이즈이거나 약간 크게 표현하는 것이 좋습니다.

● 세일러복+코트

[앞]

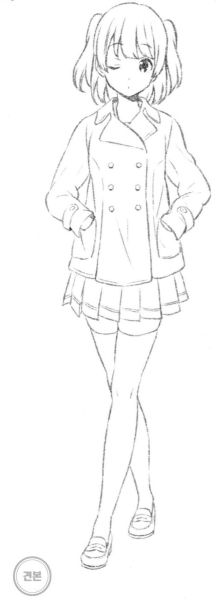

견본

[뒤]

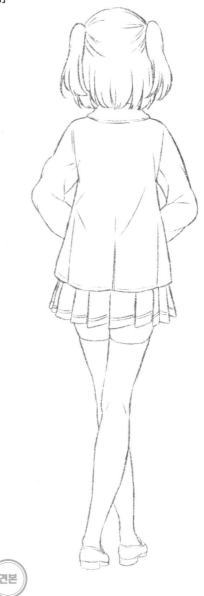

견본

Lesson
1
얼굴을 그린다

Lesson
2
몸을 그린다

Lesson
3
세일러복을 그린다

Lesson
4
블레이저를 그린다

Lesson
5
다양한 동작을 그린다

Point ❶

- 코트는 세일러복 위에 걸치므로 크기에 주의합니다. 너무 딱 맞으면 밸런스가 나쁘고, 너무 크면 코트가 따로 노는 것처럼 보입니다.
- 코트의 단추를 잠글 때는 목 아래 V자의 두께와 겹친 형태, 단추를 풀고 입었을 때는 코트의 볼륨 표현에 주의합니다. 또한 코트를 그릴 때는 무게를 너무 강조하지 않도록 주의하세요.

● **직접 그려보자!**

코트와 몸/얼굴의 밸런스에 주의하자

코트와 스커트 기장의 밸런스를 의식하며 그리자

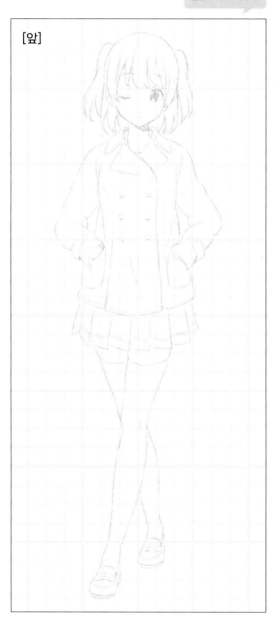

[앞]

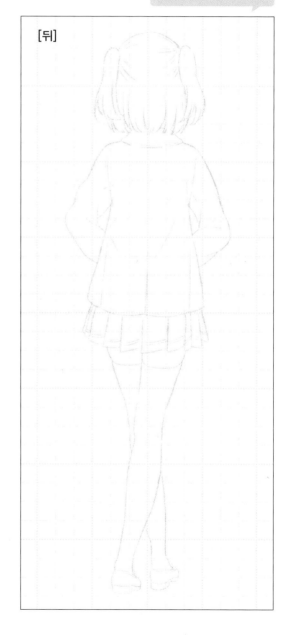

[뒤]

인체 라인의 연출

교복의 크기로도 캐릭터의 개성을 표현할 수 있습니다. 현실 세계에서는 불가능해도 만화라면 가능합니다. 원하는 크기로 캐릭터의 개성을 연출해 보세요.

● 교복의 크기로 달라지는 캐릭터의 개성

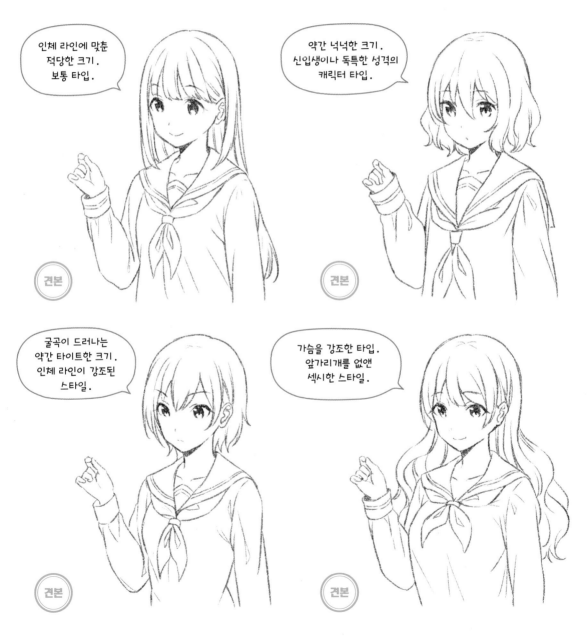

인체 라인에 맞춘
적당한 크기.
보통 타입.

약간 넉넉한 크기.
신입생이나 독특한 성격의
캐릭터 타입.

굴곡이 드러나는
약간 타이트한 크기.
인체 라인이 강조된
스타일.

가슴을 강조한 타입.
앞가리개를 없앤
섹시한 스타일.

견본

견본

견본

견본

● 직접 그려보자!

허리 라인이 드러나지 않도록
여유있게 그린다

소매나 기장을 보통 크기보다
약간 길게 그린다

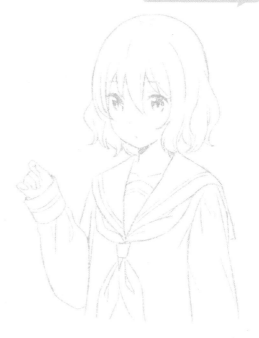

허리의 굴곡을 의식하며
옷의 주름을 작게 그린다

앞가리개를 없애고 가슴의 볼륨을
주름 등으로 표현한다

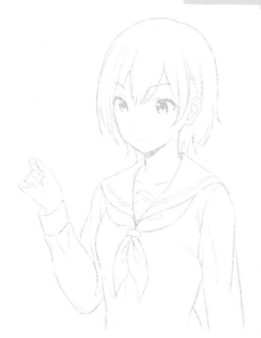

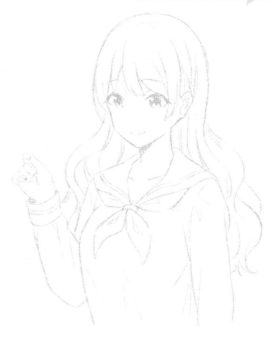

3 점퍼 스커트와 볼레로 타입의 교복

점퍼 스커트는 조끼와 스커트가 하나로 붙어 있는 것이고, 볼레로는 상의의 기장이 허리 높이보다 짧고 앞이 벌어진 것입니다. 양쪽 모두 귀여운 교복입니다.

● 점퍼 스커트와 볼레로 타입의 교복

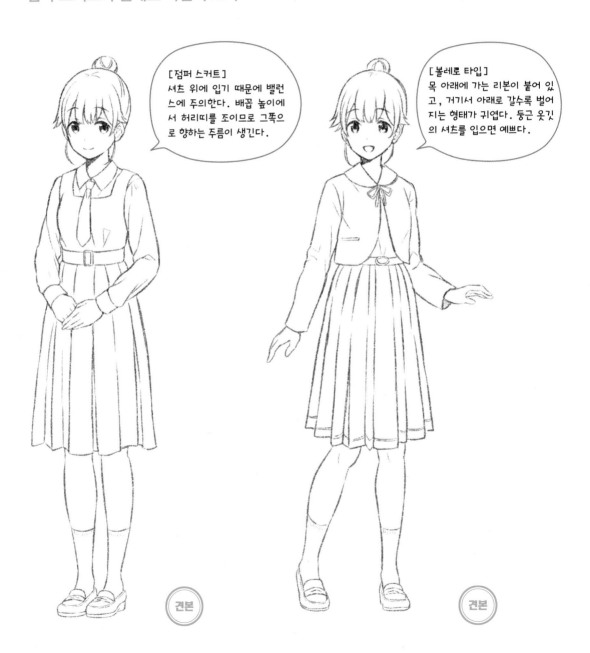

[점퍼 스커트]
셔츠 위에 입기 때문에 밸런스에 주의한다. 배꼽 높이에서 허리띠를 조이므로 그쪽으로 향하는 주름이 생긴다.

[볼레로 타입]
목 아래에 가는 리본이 붙어 있고, 거기서 아래로 갈수록 벌어지는 형태가 귀엽다. 둥근 옷깃의 셔츠를 입으면 예쁘다.

견본

견본

매일 좋아하는 교복을 입을 수
있다면 들거울 것 같아

● 직접 그려보자!

벨트의 주름과 셔츠의
밸런스에 주의한다

상의의 기장과 크기에
주의하며 그린다

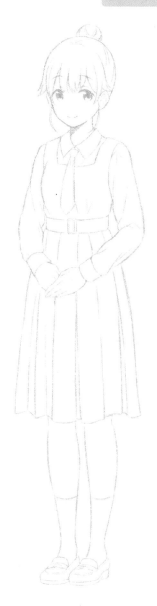

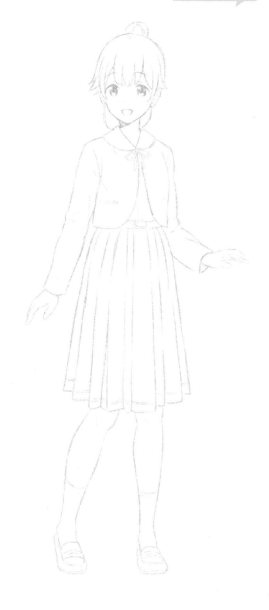

Lesson 3 '세일러복을 그린다'의 일러스트를 모았습니다. 세일러복 상의와 스커트, 전신 등 다양한 타입을 연습하여 좀 더 실력을 높여보세요.

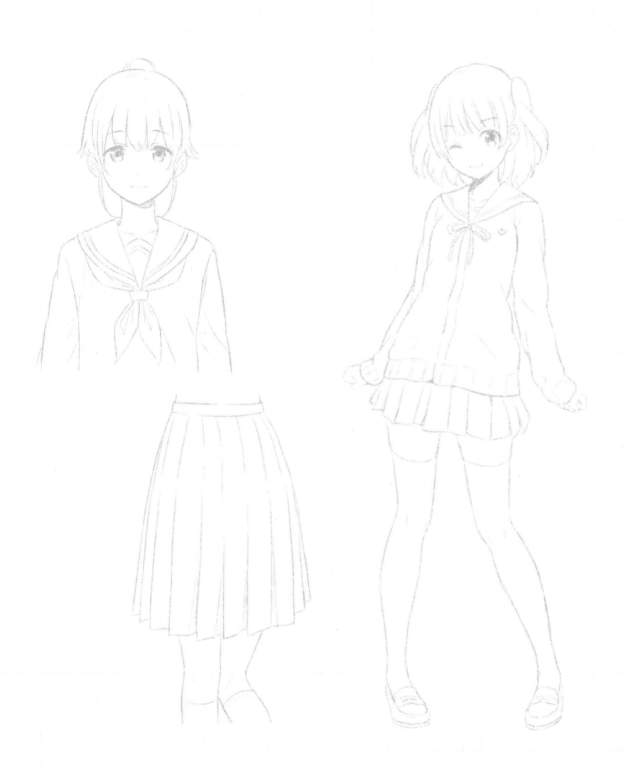

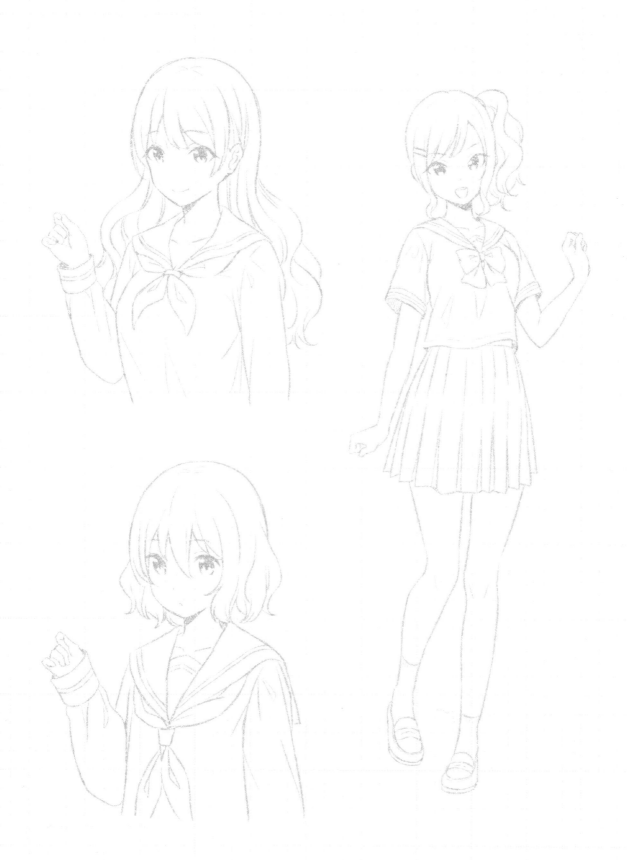

블레이저를 그린다

블레이저를 그린다 ❶ 와이셔츠

Lesson 4는 블레이저 타입 교복입니다. 먼저 Y셔츠부터 그려보겠습니다. 디자인은 심플하지만, 크기 등을 조절하면 개성을 살릴 수 있습니다.

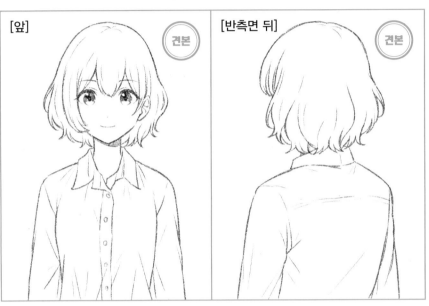

[앞]　　　　　　　　　　　견본

[반측면 뒤]　　　　　　　견본

교복의 와이셔츠는 크지도 작지도 않은 크기가 일반적이다. 셔츠를 꼭 맞게 그리면 섹시함을 연출할 수 있다. 겨드랑이, 팔꿈치, 가슴 등의 옷 주름도 체크하자.

● 와이셔츠 그리는 과정

먼저 와이셔츠 옷깃의 형태를 잡는다. 첫 번째 단추는 주로 잠그지 않는다. 얼굴과 목 등의 밸런스도 확인하자.

인체 라인을 따라서 와이셔츠의 윤곽을 잡아나간다. 특히 가슴의 형태와 라인을 살린다.

인체 라인을 의식하면서 완성한다. 몸의 굴곡과 관절의 움직임을 의식하면서 겨드랑이나 팔꿈치, 가슴 등에 주름을 적절히 넣는다.

• 직접 그려보자!

• 연습해 보자!

인체 라인을 의식
하며 그린다

겨드랑이에 주름을 넣는
것도 잊지 말자

Lesson
1
얼굴을 그린다

Lesson
2
몸을 그린다

Lesson
3
세일러복을 그린다

Lesson
4
블레이저를 그린다

Lesson
5
다양한 동작을 그린다

블레이저를 그린다 ❷ 상의

다음은 블레이저를 그려보겠습니다. 목에는 리본이나 넥타이 등을 표현하는데, 예시에는 리본을 그렸습니다.

실제 블레이저는 몸의 굴곡이 크게 드러나지 않는 형태이지만, 예시에서는 허리와 가슴의 굴곡을 강조해 여성스러움을 높였다. 블레이저 속에 와이셔츠를 입었을 경우에는 블레이저의 단추를 잠그는 편이 귀엽다.

● 블레이저 그리는 과정

1 와이셔츠 옷깃을 먼저 그리고 거기에 맞춰서 리본을 그린 다음, 블레이저의 옷깃을 그린다. 블레이저의 옷깃은 가슴 아래 부분까지 내려오게 하는 것이 좋다.

2 몸의 라인을 의식하면서 블레이저의 바깥쪽 라인을 그린다. 특히 가슴과 허리의 라인을 의식하자. 블레이저의 기장은 골반 부분까지 내린다.

3 전체를 완성한다. 주름을 이용해 허리와 가슴의 굴곡을 표현하면, 여성스러움을 강조할 수 있다.

● 직접 그려보자!

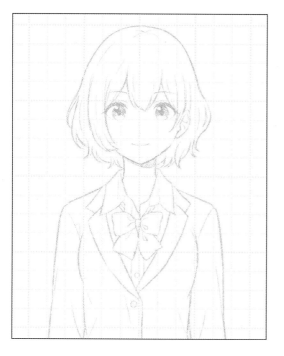

● 연습해 보자!

가슴과 허리의 굴곡을
의식한다

겨드랑이에 주름을 넣는
것도 잊지 말자

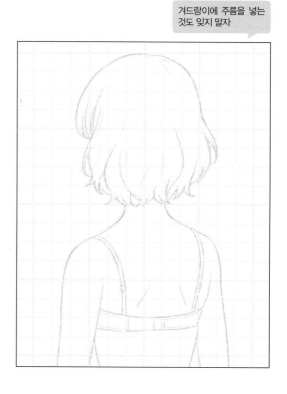

Lesson
1
얼굴을 그린다

Lesson
2
몸을 그린다

Lesson
3
세일러복을 그린다

Lesson
4
블레이저를 그린다

Lesson
5
다양한 동작을 그린다

블레이저를 그린다 ❸ 박스 스커트

블레이저 상의에 박스 스커트를 조합합니다. 박스 스커트는 플리트가 한 줄씩 좌우 대칭이며, 마치 상자처럼 보입니다.

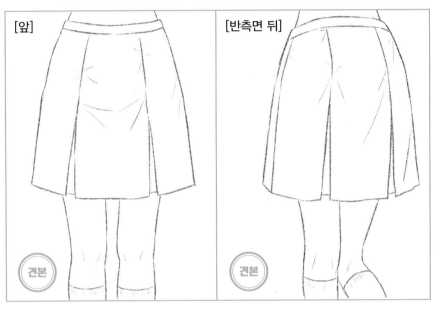

[앞]　　　　　　　　　　[반측면 뒤]

견본　　　　　　　　　　견본

박스 스커트의 플리트는 2줄, 4줄, 8줄 등이 있는데, 플리트 스커트와 마찬가지로 간략하게 표현하여 보기 좋은 형태로 밸런스를 잡는다. 스커트의 길이는 무릎 위보다 조금 짧게 설정한다.

● 박스 스커트 그리는 과정

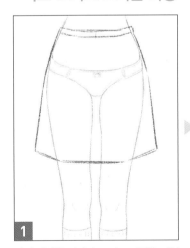

1 허리 라인을 따라서 스커트 바깥쪽 라인을 그린다. 길이는 무릎 위보다 약간 짧게 잡는다.

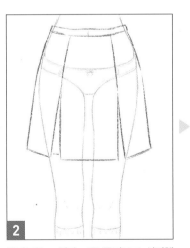

2 플리트를 그린다. 4줄 플리트로 설정했는데, 플리트의 접힘은 정면에서 보면 2줄이다.

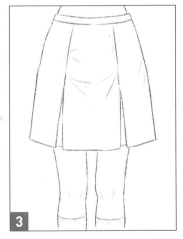

3 스커트 바깥쪽 라인, 플리트 등 전체를 완성한다. 박스 스커트는 재질이 약간 질긴 느낌으로 표현한다.

● 직접 그려보자!

● 연습해 보자!

플리트를 확실하게 그린다

엉덩이의 곡선도 표현한다

블레이저 교복 소녀를 그린다

블레이저 교복을 입은 소녀의 전신을 그려보겠습니다. 블레이저는 다양하게 응용이 가능하므로, 우선 기본 형태를 마스터해 보세요.

● 블레이저 교복

[앞] [옆] [뒤]

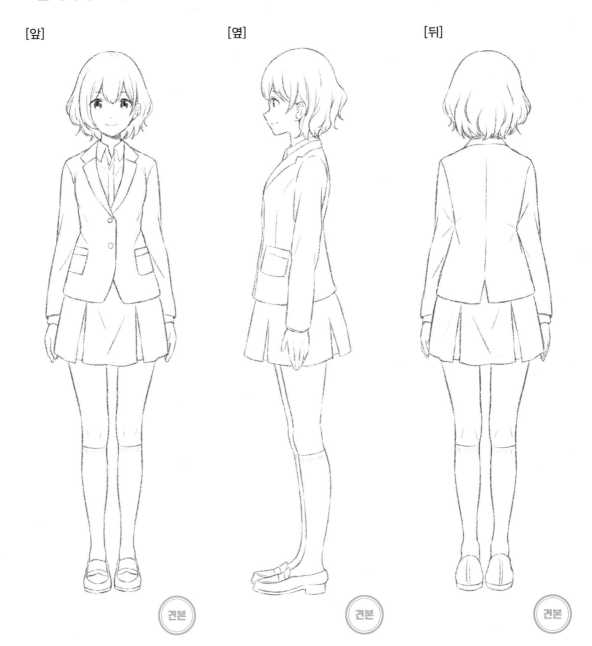

견본 견본 견본

입는 방법이 많아서
고민이야

Lesson
1
얼굴을 그린다

Lesson
2
몸을 그린다

Lesson
3
세일러복을 그린다

Lesson
4
블레이저를 그린다

Lesson
5
다양한 동작을 그린다

● 직접 그려보자!

몸의 곡선을 의식한다

가슴과 엉덩이의 굴곡을
보기 좋게 표현한다

엉덩이의 곡선도 표현한다

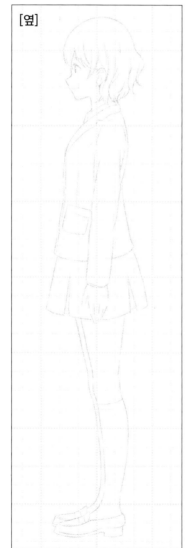

[앞]

[옆]

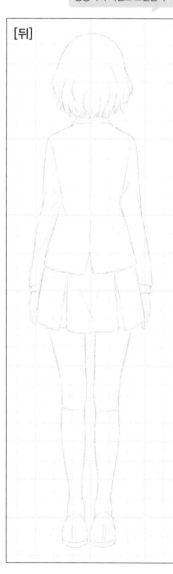

[뒤]

타입 ❶ 블레이저 다른 버전

Lesson 4-4에서 그린 블레이저와 디자인이 다른 교복입니다. 이 교복은 넥타이가 있고, 스커트 플리트를 8줄로 설정했습니다. 넥타이를 끝까지 꽉 조이면 착실한 인상이 되고, 첫 번째 단추를 풀면 전체적으로 부드러운 인상이 됩니다.

● 넥타이가 있고, 스커트 플리트가 8줄인 블레이저 교복

[앞]

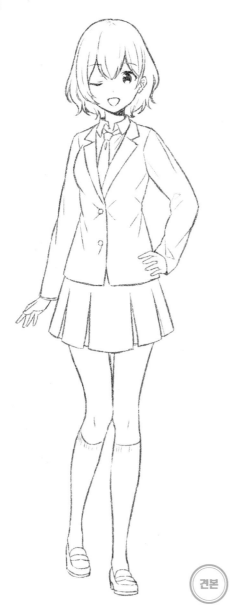

[뒤]

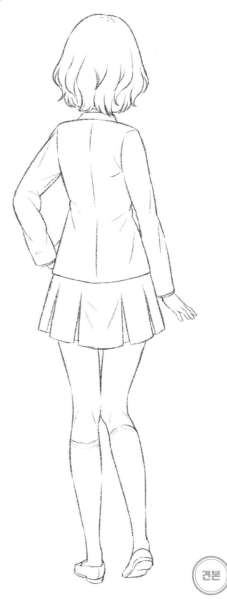

Lesson
1
얼굴을 그린다

Lesson
2
몸을 그린다

Lesson
3
세일러복을 그린다

Lesson
4
블레이저를 그린다

Lesson
5
다양한 동작을 그린다

Point ❶

- 첫 번째 단추를 풀고 느슨한 넥타이를 연출했습니다.
- 플리트가 8줄인 스커트는 정면에서 보면 4줄만 보입니다. 단 이를 엄밀하게 지킬 필요는 없고, 보기 좋은 형태를 우선해도 상관없습니다.

약간 느슨한 넥타이의 편안함이 좋아♪

● 직접 그려보자!

넥타이를 살짝 푼다

[앞]

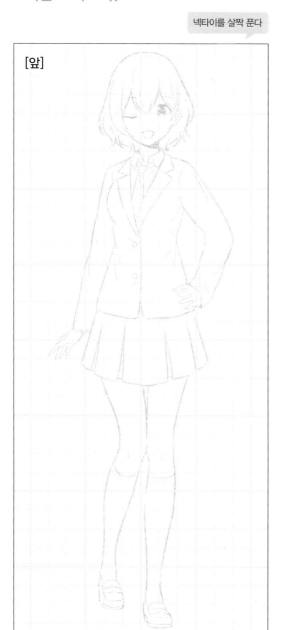

박스 스커트의 플리트 차이에 주의한다

[뒤]

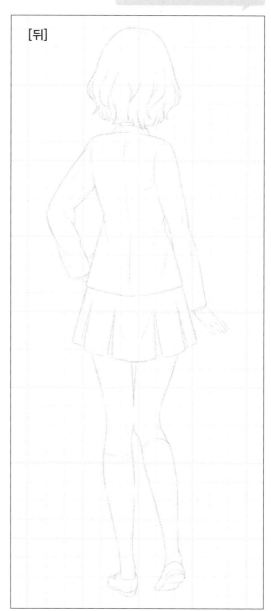

타입 ❷ 블레이저 하복

블레이저 하복은 와이셔츠가 반팔입니다. 스커트의 형태는 다르지 않지만, 여름용 얇은 옷감으로 바뀝니다.

● 블레이저 하복

[앞]

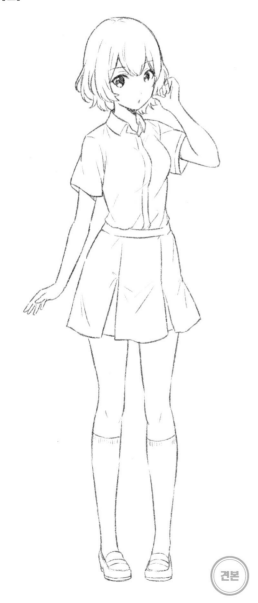

[뒤]

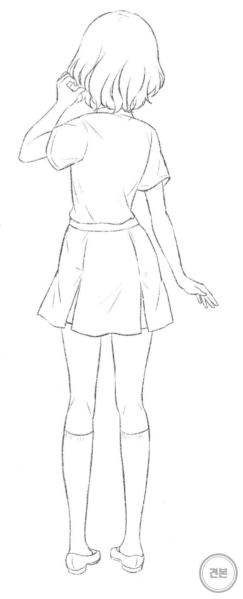

Lesson
1
얼굴을 그린다

Lesson
2
몸을 그린다

Lesson
3
세일러복을 그린다

Lesson
4
블레이저를 그린다

Lesson
5
다양한 동작을 그린다

Point ❶

- 하복은 반팔이므로, 소매와 팔의 밸런스에 주의합니다.
- 반팔은 소매 부분에 주름을 거의 그리지 않고, 옆구리에 한 줄만 넣는 정도면 충분합니다.
- 첫 번째 단추를 풀면 여름의 시원한 느낌을 표현할 수 있습니다.

올림머리도 여름 느낌이 들어

● 직접 그려보자!

피부가 보이는 부분과 교복 부분의 밸런스가 중요하다

와이셔츠에 속옷이 살짝 비치게 표현해도 좋다

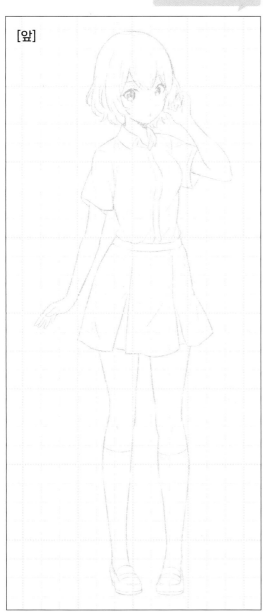

[앞]

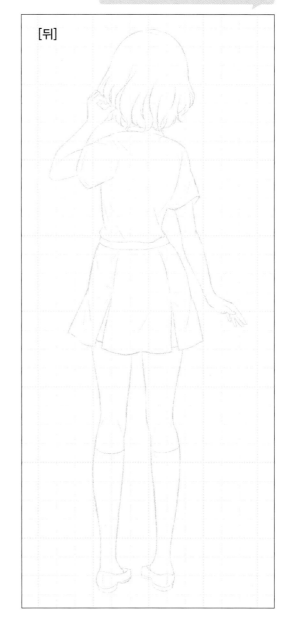

[뒤]

타입 ❸ 와이셔츠+카디건

와이셔츠와 카디건 또는 스웨터를 함께 입거나 때로는 상의를 걸치지 않을 때도 있습니다. 이번에는 와이셔츠 위에 카디건을 입은 타입을 소개합니다.

● 블레이저 교복+카디건

[앞]

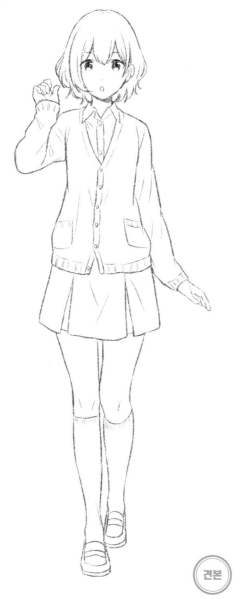

[뒤]

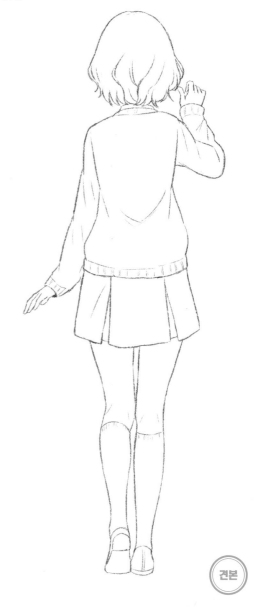

견본

견본

Lesson
1
얼굴을 그린다

Lesson
2
몸을 그린다

Lesson
3
세일러복을 그린다

Lesson
4
블레이저를 그린다

Lesson
5
다양한 동작을 그린다

Point ❶

· 카디건의 소매는 조금 길고 넉넉하게 그리면 좋습니다. 소맷부리의 세로선도 그려주세요.

· 카디건의 목 부분은 가슴 아래쪽까지, 밑단은 허리 밑까지 내립니다.

· 상의 전체의 밸런스가 중요합니다. 너무 두껍거나 무거운 느낌이 들지 않게 표현해 주세요.

● 직접 그려보자!

카디건은 약간 넉넉하게,
소매는 조금 길게 그린다

카디건의 길이가 너무 길면 다리가
짧아 보이니 주의하자

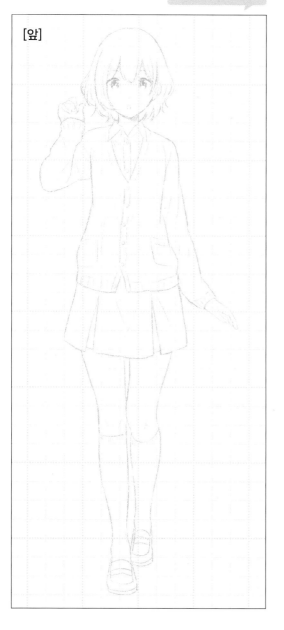

[앞]

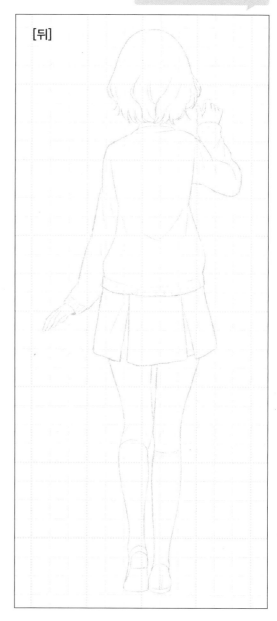

[뒤]

타입 ❹ 블레이저+코트

블레이저 교복의 코트는 더플코트나 피 코트, 다운재킷 등 자유롭게 선택할 수 있습니다. 이번에는 가장 흔한 더플코트를 소개합니다.

● 블레이저 교복+더플코트

[앞]

[뒤]

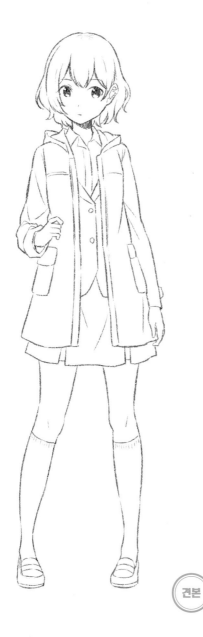

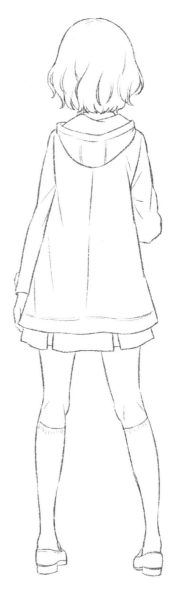

Point❶

- 코트는 교복 위에 걸치니 크기에 주의합니다. 너무 딱 맞으면 밸런스가 나쁘고, 너무 크면 코트가 따로 노는 것처럼 보입니다.
- 더플코트의 길이는 약간 줄여서 스커트 밑단이 조금 보이게 하면 좋습니다.
- 소품을 더한다면 머플러가 좋습니다.
- 코트의 두꺼운 느낌을 표현하고 싶다면 주름을 최소한으로 그려주세요.

● 직접 그려보자!

코트와 몸 전체의
밸런스에 주의한다

코트와 스커트 길이의
밸런스에 주의한다

[앞]

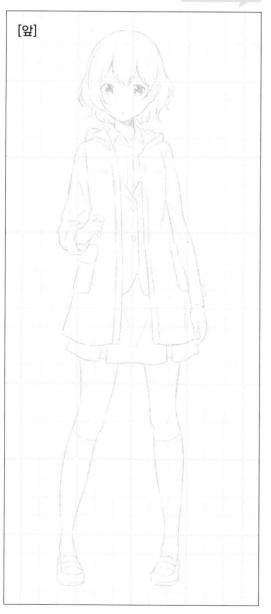

[뒤]

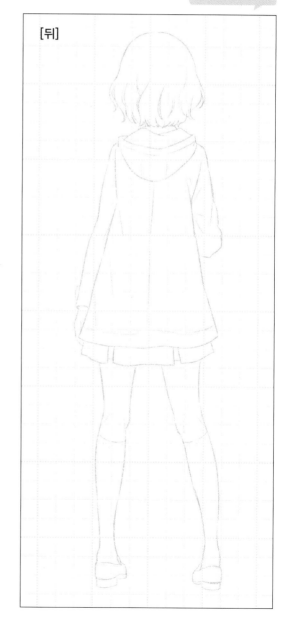

Lesson
1
얼굴을 그린다

Lesson
2
몸을 그린다

Lesson
3
세일러복을 그린다

Lesson
4
블레이저를 그린다

Lesson
5
다양한 동작을 그린다

타입 ⑤ 블레이저+후드 점퍼

블레이저 위에 후드 점퍼를 입을 때도 많습니다. 이번에는 블레이저 속에 후드 티셔츠를 입고, 후드를 밖으로 꺼낸 타입을 소개합니다.

● 블레이저 교복+후드 티셔츠

[앞]

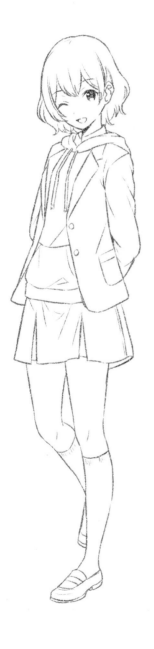

[뒤]

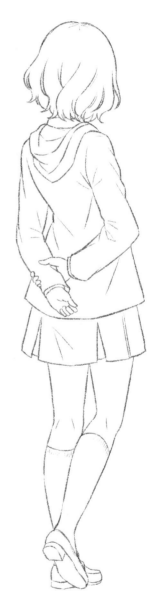

견본

견본

Lesson
1
얼굴을 그린다

Lesson
2
몸을 그린다

Lesson
3
세일러복을 그린다

Lesson
4
블레이저를 그린다

Lesson
5
다양한 동작을 그린다

Point ❶

· 두꺼운 후드 티셔츠의 질감을 표현하려면 주름을 적게 넣습니다. 단 겉에 블레이저를 걸칠 때는 너무 무겁게 느껴지지 않도록 크기와 볼륨에 주의합니다.

· 후드는 블레이저 밖으로 꺼냅니다. 헐렁한 목 부분과 등 뒤로 늘어뜨린 후드의 느낌을 묘사합니다.

· 후드 티셔츠의 목 부분에 있는 끈도 잊지 않고 그립니다.

● 직접 그려보자!

후드 티셔츠의 주름은 적게 그리고, 블레이저의 크기에 주의한다

후드를 아래로 처진 형태로 그린다

[앞]

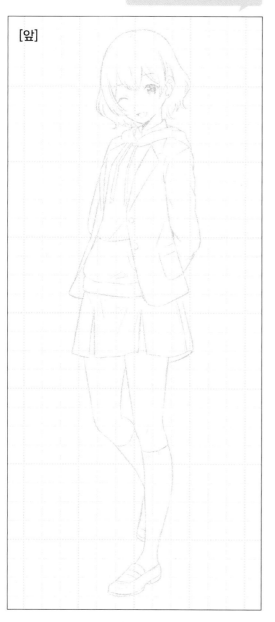

[뒤]

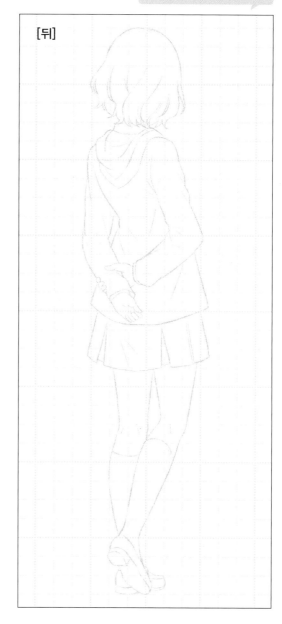

타입 ❻ 블레이저 + 체크무늬 스커트

블레이저 교복은 타탄이나 아가일 같은 체크무늬 스커트를 조합해도 귀엽습니다.

● 블레이저 교복+체크무늬 스커트

[앞]

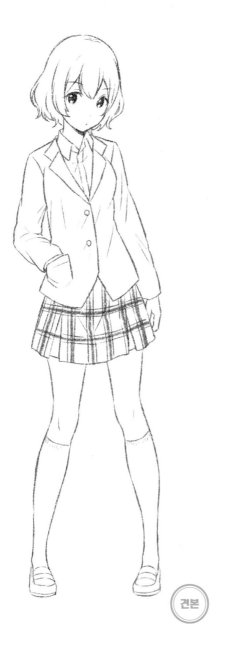

[뒤]

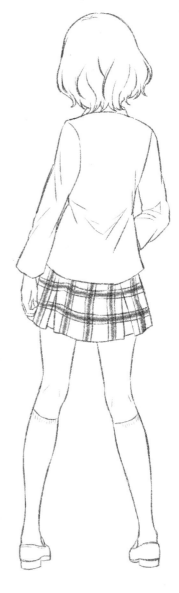

견본

견본

Lesson
1
얼굴을 그린다

Lesson
2
몸을 그린다

Lesson
3
세일러복을 그린다

Lesson
4
블레이저를 그린다

Lesson
5
다양한 동작을 그린다

Point ①

- 체크무늬는 가로선과 세로선을 조합해 표현하는데, 색의 농도와 선의 굵기로 일정한 규칙을 만듭니다. 스커트 길이는 허벅지 정도로 짧게 줄이면 귀엽습니다. 양말은 종아리나 무릎까지 오는 길이도 좋습니다.

체크무늬를 입기만 했는데 더 귀여워진 것 같아

● 직접 그려보자!

체크무늬에 주의하여 그린다

체크무늬 표현은 밸런스가 포인트다

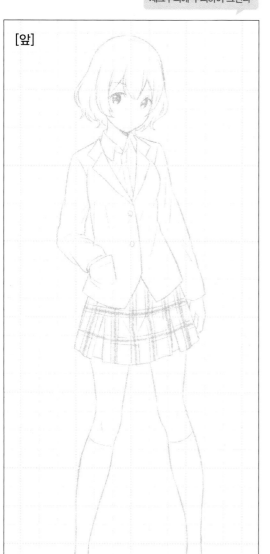

[앞]

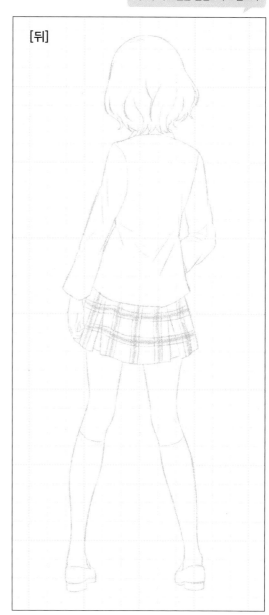

[뒤]

스커트 길이와 양말

스커트의 길이와 양말은 교복 소녀 캐릭터의 개성과 설정 등을 표현하는 데 중요한 역할을 합니다. 원하는 조합에 알맞은 밸런스를 찾아보세요.

● 스커트의 길이 비교

무릎 위

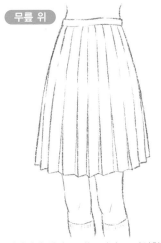

무릎

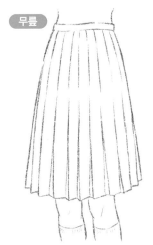

허벅지

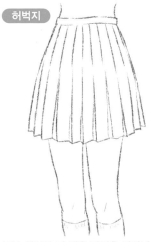

허벅지가 약간 보이는 길이로, 다양한 이미지를 표현할 수 있다.

일반적인 길이로, 청초한 분위기나 성실한 이미지에 어울린다.

무릎 위보다 더 짧은 타입은 허벅지가 크게 노출되므로, 어떤 의미로는 가장 만화다운 형태다.

● 양말의 종류

무릎 밑

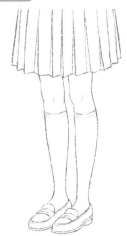

허벅지

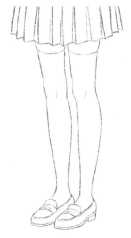

종아리

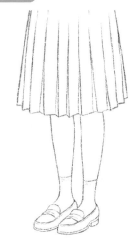

가장 흔한 종류로, 어떤 스커트의 길이에도 잘 어울리는 만능형이다.

무릎 위쪽 허벅지의 일부가 가려지는 길이다. 개성적인 캐릭터나 아이돌 느낌의 캐릭터에게 추천한다.

복사뼈보다 높은 위치까지 오는 길이로, 청초한 느낌에 어울린다. 발목 부분을 접어서 표현해도 좋다.

● 스커트&양말을 조합한 예

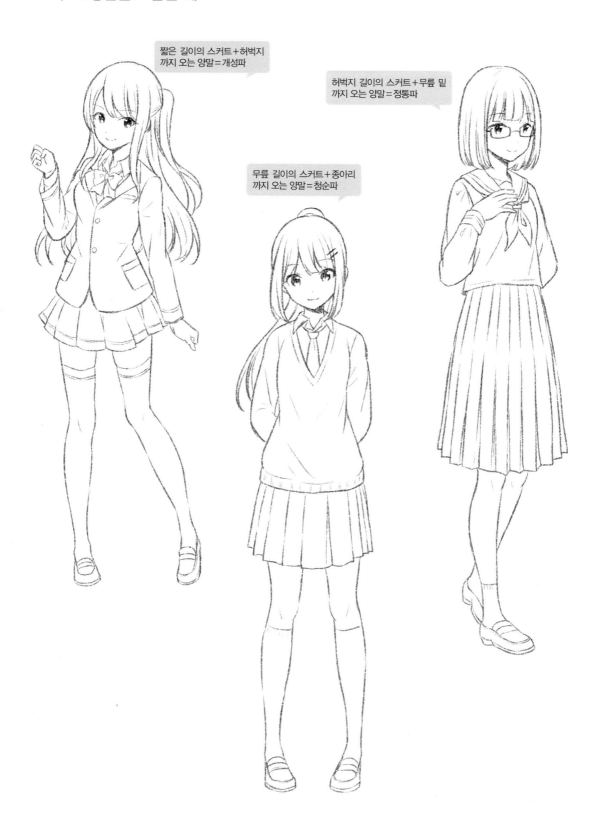

짧은 길이의 스커트+허벅지
까지 오는 양말=개성파

허벅지 길이의 스커트+무릎 밑
까지 오는 양말=정통파

무릎 길이의 스커트+종아리
까지 오는 양말=청순파

● 직접 그려보자!

스커트와 양말 사이에
드러나는 허벅지의 비
율을 연구해 보자

종아리 아랫부분을 덮는 스커트는
무릎 밑 길이와 밸런스에 주의하자

스커트 길이와 양말의
밸런스에 주목한다

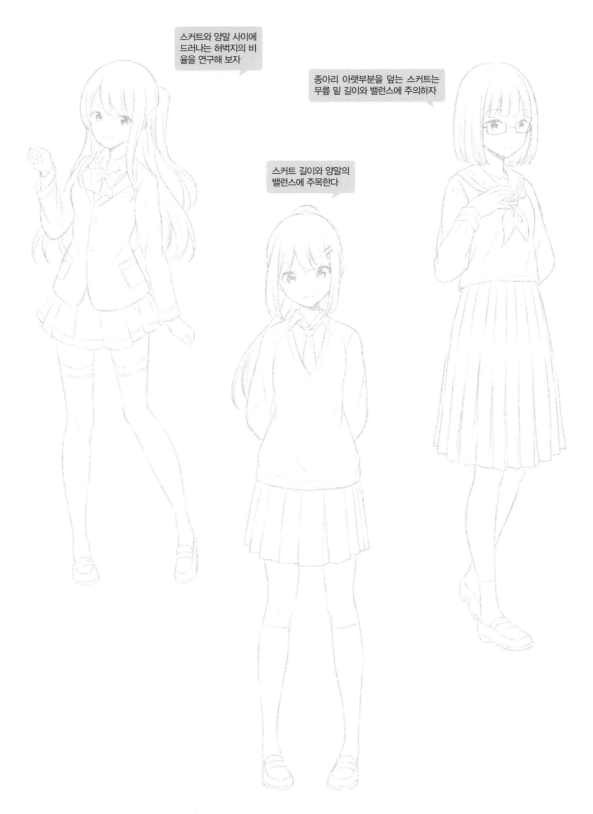

무릎 위나 허벅지까지 오는 양말의 조합이
가장 귀여워~♪
뭐어? 너무 평범해서 재미없어!?

● 좋아하는 길이의 스커트와 양말을 그려보자!

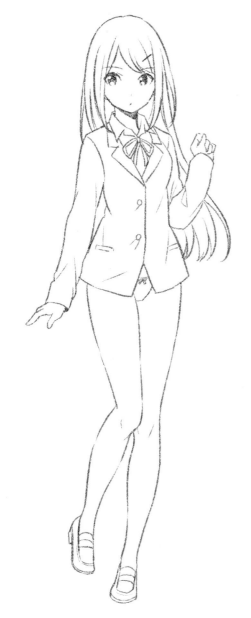

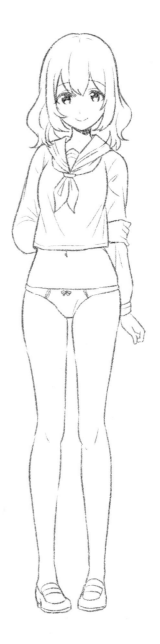

Lesson 4 '블레이저를 그린다'의 일러스트를 모았습니다. 와이셔츠, 블레이저 상의와 스커트, 전신 등 다양한 타입을 연습하여 좀 더 실력을 높여보세요.

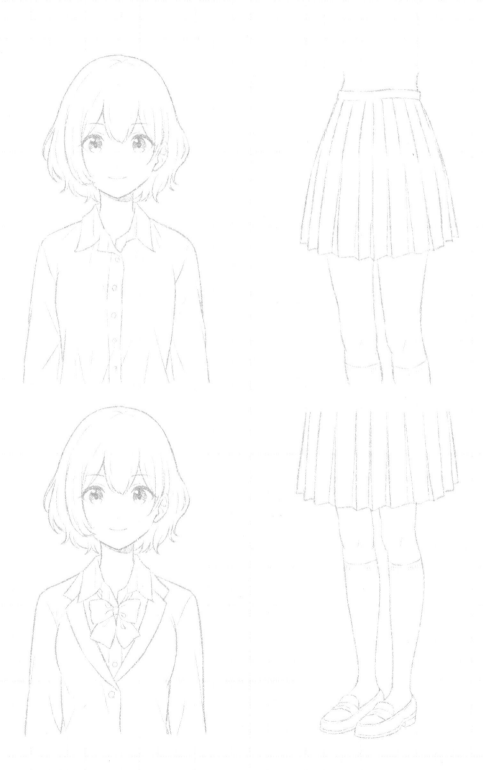

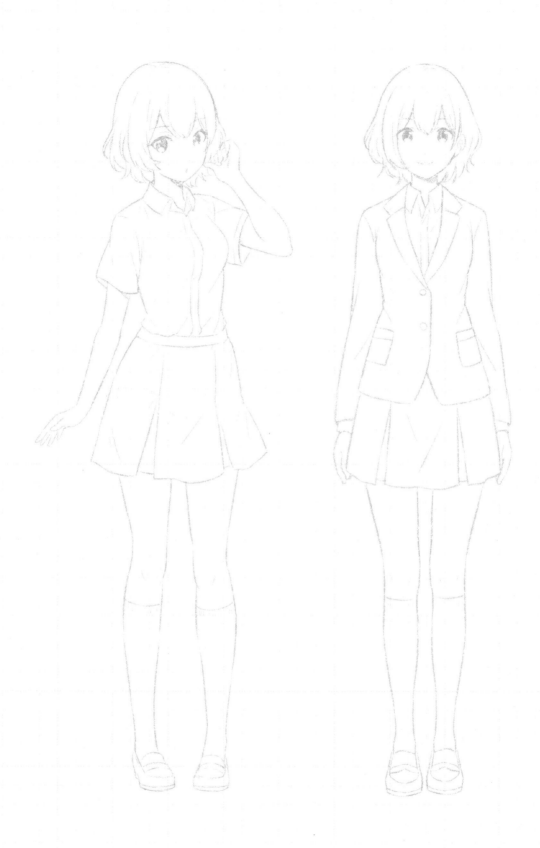

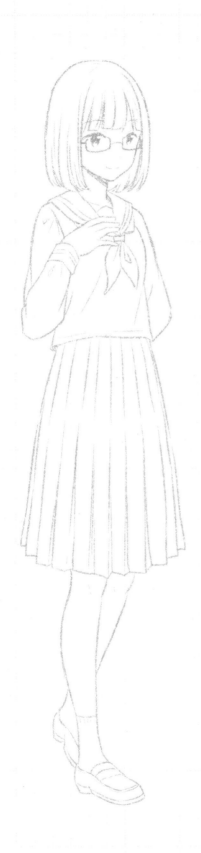
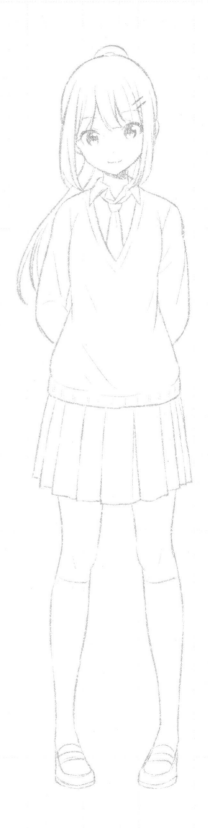

Lesson 5

다양한 동작을 그린다

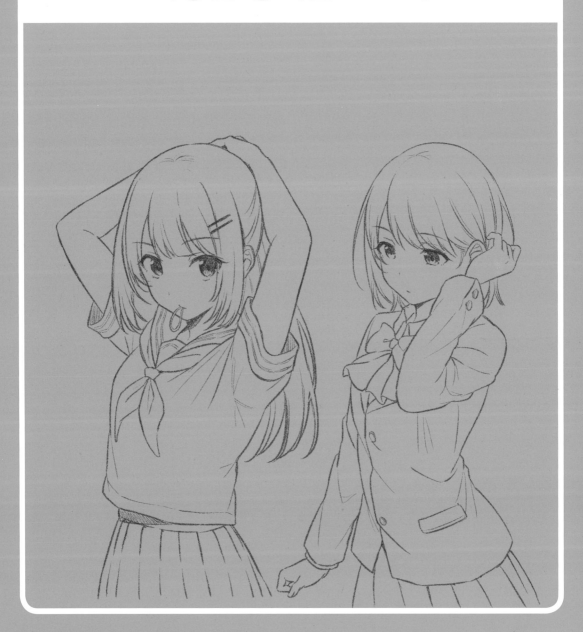

머리카락을 뒤로 묶는다

긴 머리카락을 뒤로 올려서 묶는 동작을 표현해 보겠습니다.

● 머리카락을 뒤로 묶는다

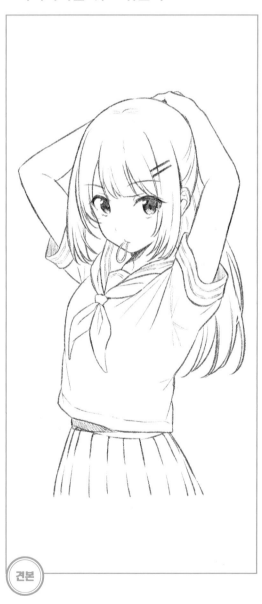

견본

● 직접 그려보자!

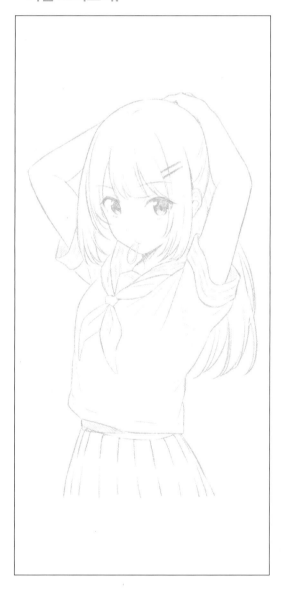

Lesson
1
얼굴을 그린다

Lesson
2
몸을 그린다

Lesson
3
세일러복을 그린다

Lesson
4
블레이저를 그린다

Lesson
5
다양한 동작을 그린다

Point ❶

· 구부러진 팔이 뒤로 향하고 있으므로, 팔 길이와 머리에 가려진 부분, 팔/머리/몸의 크기 밸런스에 주의합니다. 또한 팔을 위로 뻗은 만큼 교복 상의가 올라가서 생기는 어깨 부분의 주름도 표현해 주어야 합니다.

· 머리끈은 손목에 끼운 것이 기본이지만, 입에 물고 있어도 귀엽습니다.

● 연습해 보자!

형태를 기준으로 그리자

머리/손/몸의 밸런스에 주의하자

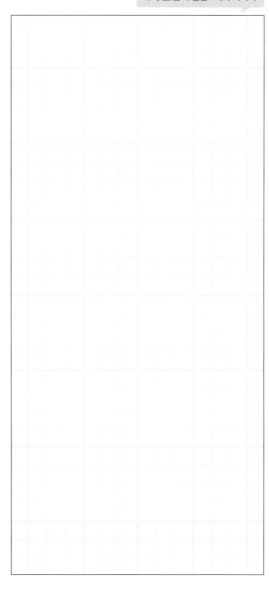

머리카락을 귀 뒤로 넘긴다

소녀가 머리카락을 귀 뒤로 넘기는 동작입니다. 이번에는 한쪽 귀로 머리카락을 넘기는 모습을 소개합니다.

● 머리카락을 귀 뒤로 넘긴다

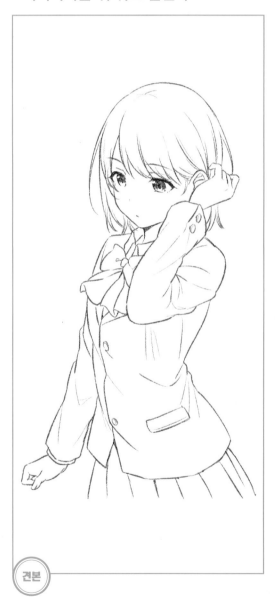

견본

● 직접 그려보자!

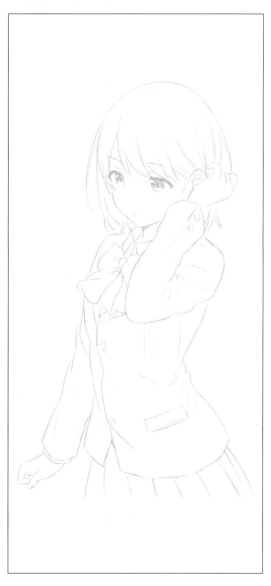

Lesson
1
얼굴을 그린다

Lesson
2
몸을 그린다

Lesson
3
세일러복을 그린다

Lesson
4
블레이저를 그린다

Lesson
5
다양한 동작을 그린다

Point ①

- 귀 윗부분에 머리카락을 걸치므로, 귀 뒤로 넘어가는 부분의 흐름과 주변 머리카락에 주의합니다. 머리카락 다발이 겹치는 부분도 포인트입니다.
- 손은 귀 뒤로 넘어간 상태입니다. 귀에 걸친 부분의 흐름과 손의 움직임에 맞춰서 그립니다. 구부러진 손가락의 형태에도 주의합니다.

● 연습해 보자!

형태를 기준으로 그리자

귀와 손의 밸런스에 주의하자

안경을 벗는다

안경을 쓴 소녀가 안경을 벗을 때의 모습을 표현해 보겠습니다. 예시에서는 '안경 좀 벗어볼래?'라는 말에
약간 수줍어하는 소녀를 연출했습니다.

● 안경을 벗는다

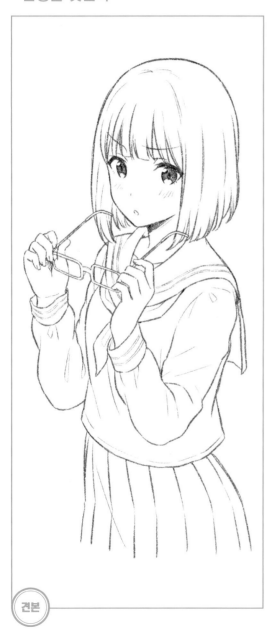

견본

● 직접 그려보자!

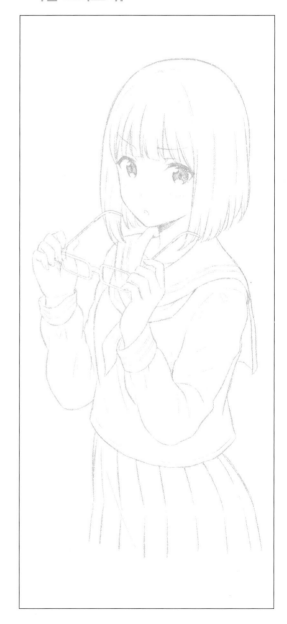

Point!

- 안경을 벗으려고 두 손을 얼굴 앞으로 가져간 상태이므로, 안경/얼굴/두 손의 크기와 밸런스가 무너지지 않게 주의합니다.
- '버, 벗었어. 왜?' 라고 하는 듯, 살짝 노려보면서 수줍어하는 감정을 표현합니다.

● 연습해 보자!

형태를 기준으로 그리자

안경과 얼굴의 밸런스에 주의하자

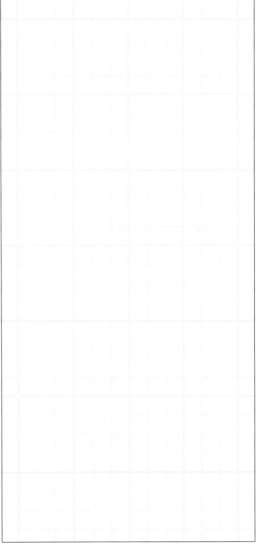

Lesson
1
얼굴을 그린다

Lesson
2
몸을 그린다

Lesson
3
세일러복을 그린다

Lesson
4
블레이저를 그린다

Lesson
5
다양한 동작을 그린다

의자에 앉아 다리를 꼰다

Lesson 2–5(P.54)에서 '다리를 꼰 자세' 그리는 과정을 소개했습니다. 이번에 소개할 내용은 '전신/교복 착용/의자에 앉은 상태'라는 설정을 더한 실전편입니다.

● 의자에 앉아서 다리를 꼰다

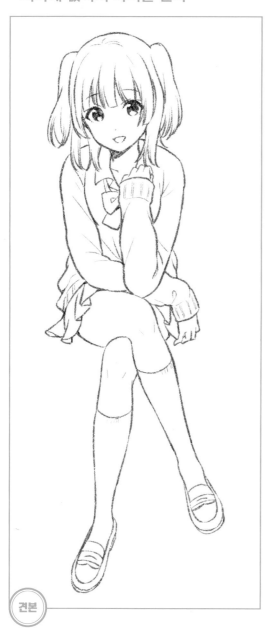

견본

● 직접 그려보자!

Lesson
1
얼굴을 그린다

Lesson
2
몸을 그린다

Lesson
3
세일러복을 그린다

Lesson
4
블레이저를 그린다

Lesson
5
다양한 동작을 그린다

Point ❶

- 다리 길이와 굵기. 상반신의 밸런스에 주의합니다.
- 꼰 다리는 겹쳐서 보이지 않는 부분의 라인을 의식하면, 구부러진 형태와 발끝의 방향 등을 알기 쉽습니다. 또한 다리 길이는 무릎을 중심으로 1:1 비율이라는 것도 잊지 마세요.
- 다리가 겹친 부분의 라인을 약간 우묵하게 그려서 소녀다운 느낌을 표현합니다.

● 연습해 보자!

형태를 기준으로 그리자

보이지 않는 부분의 다리도 의식하자

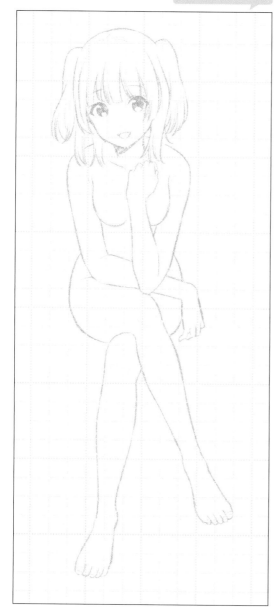

돌아본다

'갑자기 돌아보며 뭔가 말을 하려는 모습'이라는 설정으로 '돌아본다'를 소개합니다. '빨리!', '∞에 가자!'와
같은 대사를 하는 느낌입니다.

● 갑자기 돌아본다

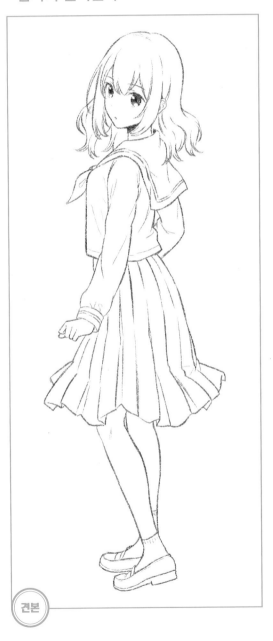

● 직접 그려보자!

Point ❶

· 돌아볼 때는 몸을 비트는 것이 포인트입니다. 얼굴을 뒤로 돌린 상태, 상반신은 반쯤 뒤로 돌린 상태, 하반신은 앞쪽을 향하는 상태, 이렇게 세 부분으로 나누면 이해하기 쉽습니다. 단, 밸런스에는 주의해야 합니다.

· 빠르게 돌아보는 느낌이 들도록 머리카락에 움직임을 더했습니다.

· 허리에 생기는 주름과 스커트가 나부끼는 느낌을 그리는 것도 잊지 마세요.

● 연습해 보자!

형태를 기준으로 그리자

몸의 비틀림이 포인트다

Lesson 1
얼굴을 그린다

Lesson 2
몸을 그린다

Lesson 3
세일러복을 그린다

Lesson 4
블레이저를 그린다

Lesson 5
다양한 동작을 그린다

웅크리고 앉는다

웅크리고 앉은 자세를 변형한 포즈입니다. 다리를 모으고 두 팔로 감싸서 몸 쪽으로 당기면, 전체적으로 둥그스름한 느낌이 듭니다.

● 웅크리고 앉는다

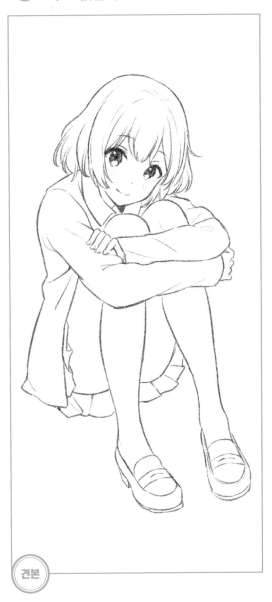

견본

● 직접 그려보자!

Point ❶

- 상반신, 팔, 다리의 밸런스에 주의합니다.
- 웅크리면 등이 둥그스름해지므로, 블레이저 뒷면과 소매에 주름이 생깁니다.
- 다리를 몸 쪽으로 당기면 스커트도 함께 올라가는 점에 주목하세요.

웅크리고 있으면 감싸주고 싶지 않아?

● 연습해 보자!

형태를 기준으로 그리자

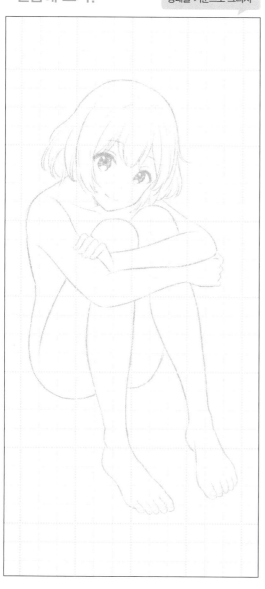

전체 밸런스에 주의하자

Lesson 1 얼굴을 그린다

Lesson 2 몸을 그린다

Lesson 3 세일러복을 그린다

Lesson 4 블레이저를 그린다

Lesson 5 다양한 동작을 그린다

걷는다

여학생이 평범하게 걷는 모습입니다. 통학 장면을 떠올리면서, 편안하고 자연스러운 느낌으로 그려보세요.

● 자연스럽게 걷는다

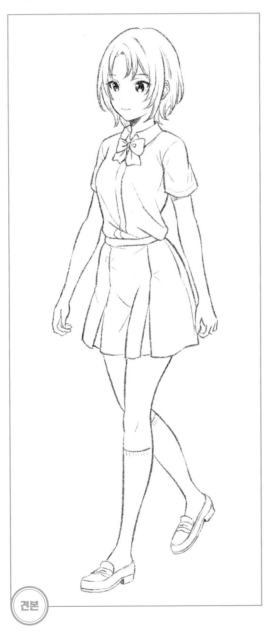

견본

● 직접 그려보자!

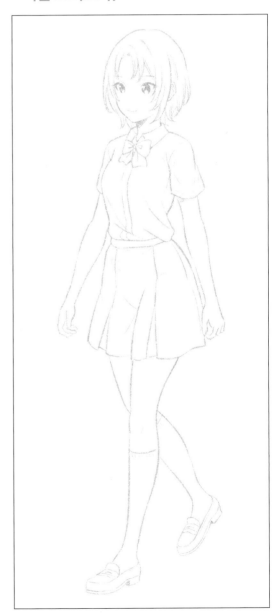

Lesson
1
얼굴을 그린다

Lesson
2
몸을 그린다

Lesson
3
세일러복을 그린다

Lesson
4
블레이저를 그린다

Lesson
5
다양한 동작을 그린다

Point ❶

- 양팔이 앞뒤로 움직이므로, 몸통은 자연스럽게 비틀리게 됩니다. 이때는 중심선을 의식하는 것이 중요합니다. 자연스러운 느낌을 표현하려면 모델이나 아이돌처럼 움직임을 과장해서는 안 됩니다.

- 팔과 다리가 교대로 앞으로 나오므로, 오른팔과 오른쪽 다리, 왼팔과 왼쪽 다리가 동시에 앞으로 나오지 않게 주의합니다.

● 연습해 보자!

형태를 기준으로 그리자

몸통의 비틀림을 잊지 말자!

음악을 듣는다

스마트폰을 만지면서 음악을 듣는 모습입니다. 소품이 등장할 때는 몸과의 밸런스에 주의해야 합니다.

● 스마트폰으로 음악을 듣는다

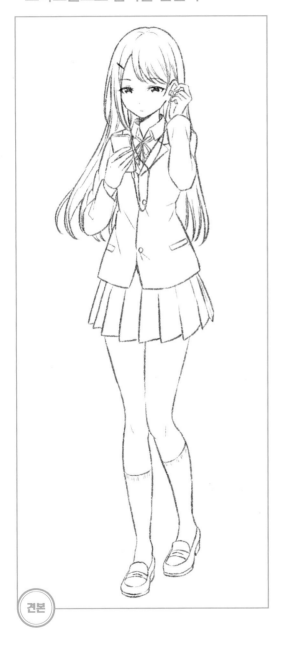

견본

● 직접 그려보자!

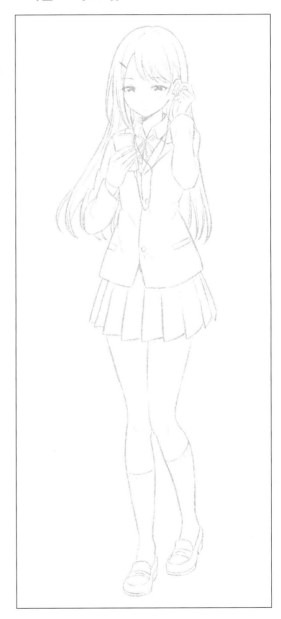

Lesson
1

얼굴을 그린다

Lesson
2

몸을 그린다

Lesson
3

세일러복을 그린다

Lesson
4

블레이저를 그린다

Lesson
5

다양한 동작을 그린다

Point ①

· 스마트폰의 크기와 얼굴과의 거리에 주의하며 그립니다. 이때 목을 앞으로 너무 내밀지 않도록 스마트폰을 보는 목의 각도에도 신경써 주세요.

헤드폰으로 음악을 듣는 아이도 귀여워♪

● 연습해 보자!

형태를 기준으로 그리자

스마트폰과 얼굴의 위치 관계에 주의하자

손잡이를 잡는다

지하철이나 버스의 손잡이를 잡고 있는 장면입니다. 팔을 위로 들 때 살짝 드러나는 배가 포인트가 됩니다.

● 손잡이를 잡는다

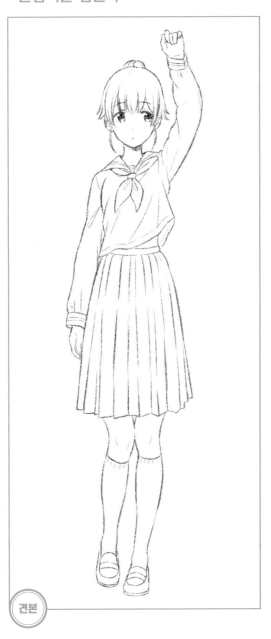

견본

● 직접 그려보자!

Lesson
1
얼굴을 그린다

Lesson
2
몸을 그린다

Lesson
3
세일러복을 그린다

Lesson
4
블레이저를 그린다

Lesson
5
다양한 동작을 그린다

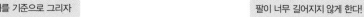

Point ❶

· 왼팔로 손잡이를 잡고 있으므로, 상의 왼쪽이 위로 올라가고 어깨 라인에 주름이 생깁니다. 세일러복은 목의 V자 부분에도 주름이 나타나게 됩니다. 만약 손이 손잡이에 겨우 닿을 정도로 설정하면, 위로 올라간 상의 밑으로 살짝 드러나는 배가 좋은 포인트가 됩니다.

● 연습해 보자!

형태를 기준으로 그리자

팔이 너무 길어지지 않게 한다!

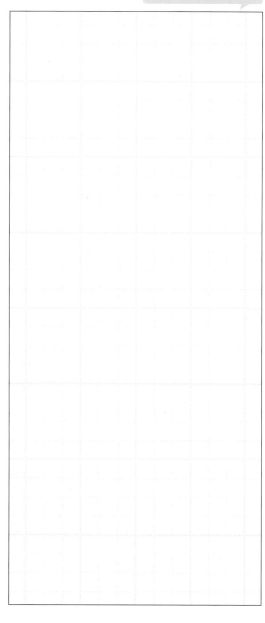

몸을 숙여 양말을 끌어올린다

걷다가 내려간 양말을 상체를 숙여 위로 끌어올리는 장면을 소개합니다.

● 몸을 숙여 양말을 끌어올린다

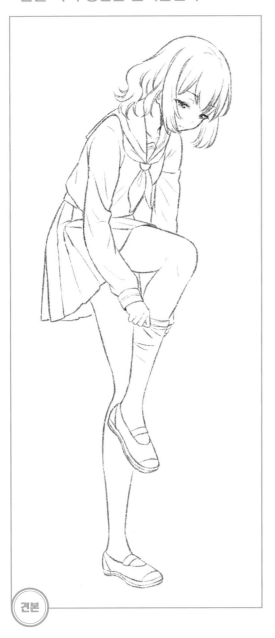

견본

● 직접 그려보자!

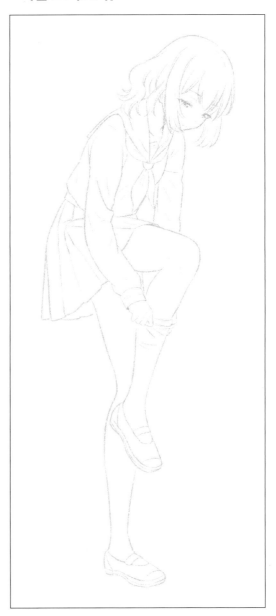

Lesson
1
얼굴을 그린다

Lesson
2
몸을 그린다

Lesson
3
세일러복을 그린다

Lesson
4
블레이저를 그린다

Lesson
5
다양한 동작을 그린다

 Point ❶

· 오른쪽 다리를 들었으므로 중심은 왼쪽에 있습니다. 오른쪽 허벅지를 지면과 수평이 될 정도로 올린 상태에서 양말을 위로 끌어올리는 동작을 하려면, 상반신은 자연히 앞으로 숙이게 됩니다. 상반신과 하반신의 길이와 각도, 밸런스, 팔의 길이에 주의합니다.

· 스커트가 올라가므로 자연히 왼쪽 허벅지 안쪽이 드러나게 됩니다.

● 연습해 보자!

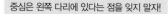 형태를 기준으로 그리자 중심은 왼쪽 다리에 있다는 점을 잊지 말자!

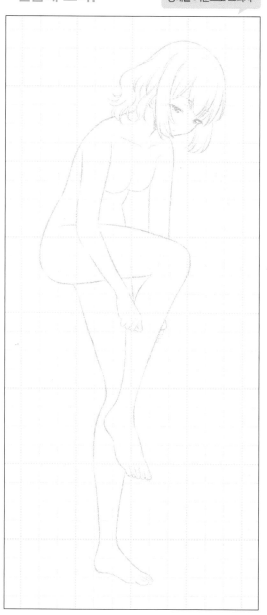

바람에 나부끼는 스커트를 잡는다

스커트가 바람에 나부끼는 장면을 표현합니다. 여학생이 불어오는 바람에 나부끼는 스커트를 붙잡는 움직임
을 더해 보았습니다.

● 바람에 나부끼는 스커트를 잡는다

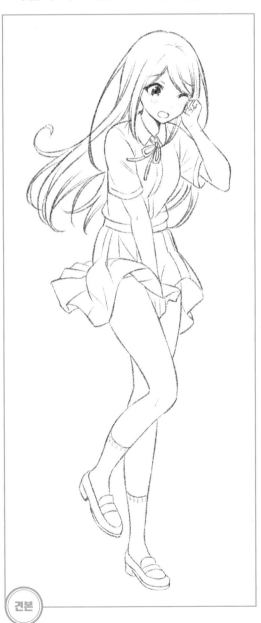

견본

● 직접 그려보자!

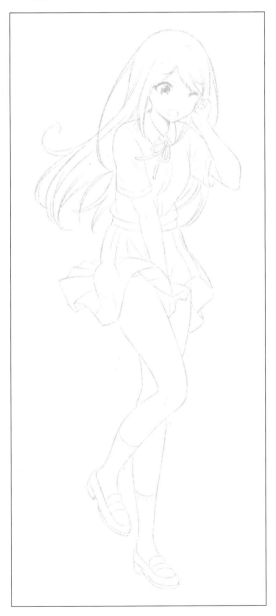

Point❶

- 스커트를 누르는 위치는 중앙 부분으로, 양쪽 가장자리와 뒤쪽은 바람에 나부끼는 느낌으로 그립니다. 플리트 부분을 불룩하게 표현하면 약동감이 생깁니다.

보일 듯 말 듯한 아슬아슬함이 포인트야

● 연습해 보자!

형태를 기준으로 그리자

'부끄러워'라는 느낌을 더해도 좋다

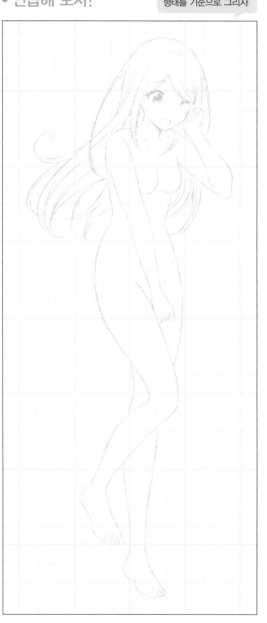

교복 스커트를 벗는다

교복을 갈아입는 장면을 그려보았습니다. 와이셔츠를 입은 상태에서 스커트를 벗는 장면입니다. 몸의 움직임과 교복의 상태에 위화감이 없도록 그려보세요.

● 교복 스커트를 벗는다

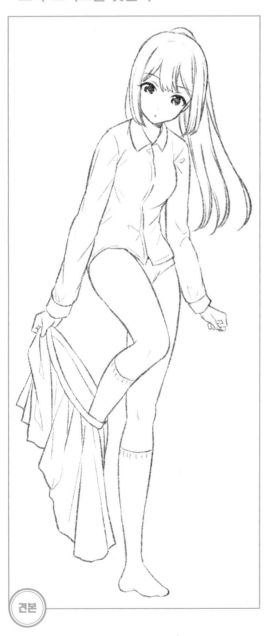

견본

● 직접 그려보자!

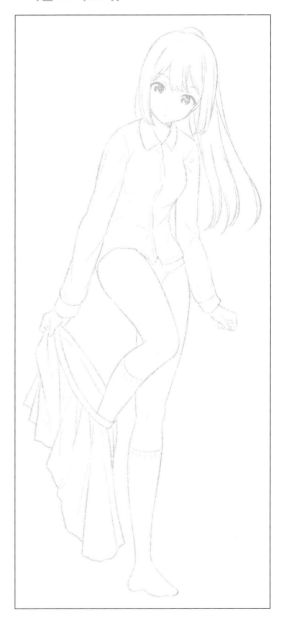

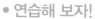
Point ①

- 상반신을 약간 숙여서 오른손으로 스커트를 잡고, 오른쪽 다리를 스커트에서 빼기 위해 허벅지를 상반신 쪽으로 붙이고 있습니다. 이처럼 복합적인 동작을 표현할 때는 밸런스가 중요합니다. 중심은 왼쪽 다리에 있습니다.
- 스커트는 중력의 영향으로 오른손으로 잡고 있는 부분에서 아래로 처집니다.

● 연습해 보자!

형태를 기준으로 그리자

중심은 왼쪽 다리에 있다

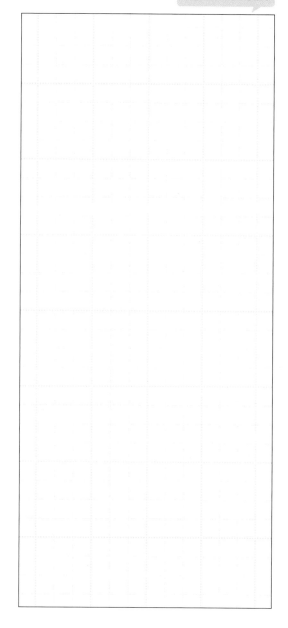

Lesson
1
얼굴을 그린다

Lesson
2
몸을 그린다

Lesson
3
세일러복을 그린다

Lesson
4
블레이저를 그린다

Lesson
5
다양한 동작을 그린다

옷 주름의 기본

교복뿐만 아니라 옷을 입으면 반드시 주름이 생깁니다. 주름은 옷의 디자인과 크기, 종류, 캐릭터의 체형에 따라 달라지는데, 기본적으로 당겨지거나 구부러지고, 겹치는 부분에 주름이 나타납니다.

● 교복을 입었을 때 생기는 주름

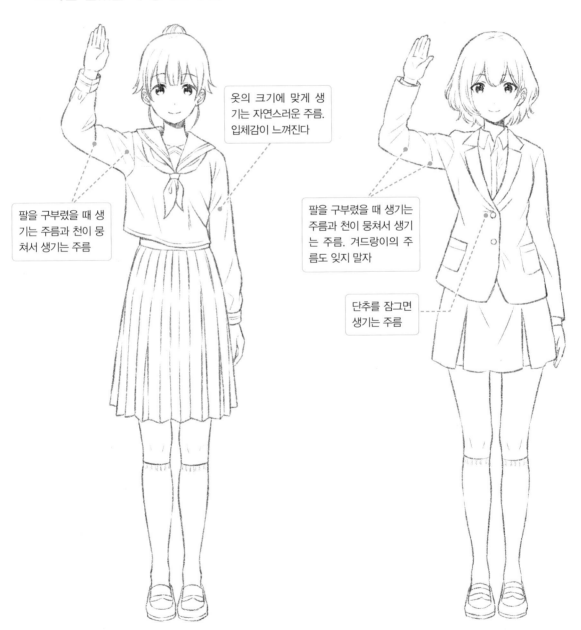

옷의 크기에 맞게 생기는 자연스러운 주름. 입체감이 느껴진다

팔을 구부렸을 때 생기는 주름과 천이 뭉쳐서 생기는 주름

팔을 구부렸을 때 생기는 주름과 천이 뭉쳐서 생기는 주름. 겨드랑이의 주름도 잊지 말자

단추를 잠그면 생기는 주름

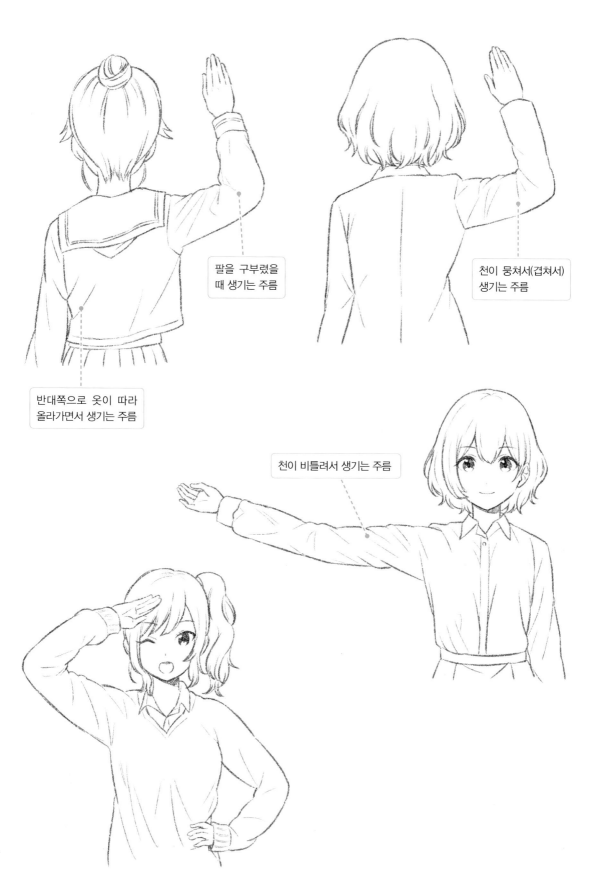

팔을 구부렸을
때 생기는 주름

천이 뭉쳐서(겹쳐서)
생기는 주름

반대쪽으로 옷이 따라
올라가면서 생기는 주름

천이 비틀려서 생기는 주름

Lesson 5 '다양한 동작을 그린다'의 일러스트를 모았습니다. 머리카락을 뒤로 넘기거나 돌아보는 동작, 양말을 올리는 모습, 바람에 나부끼는 스커트 등을 연습하여 좀 더 실력을 높여보세요.

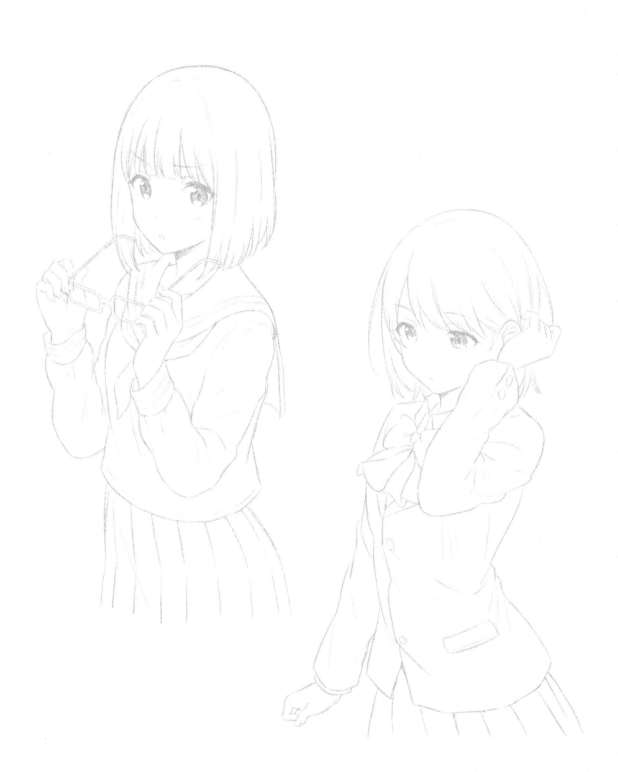

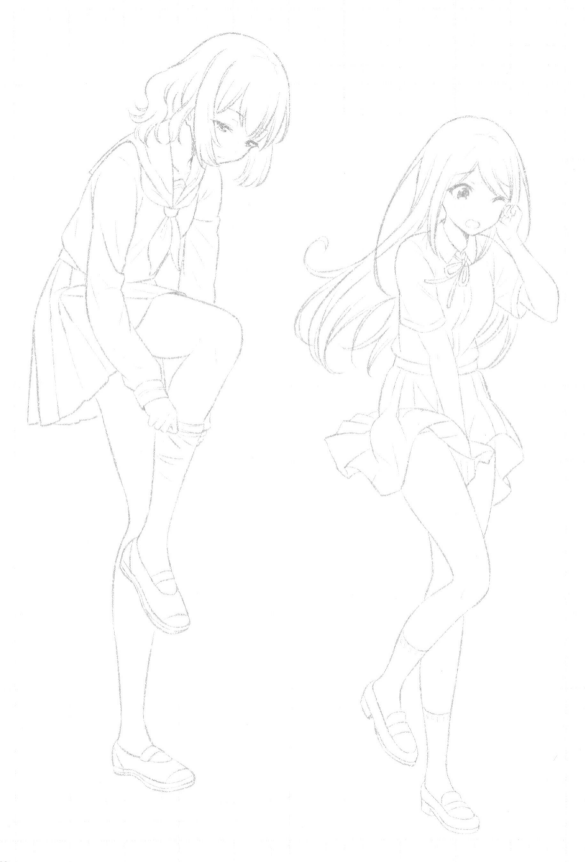

야토미

카나가와 출신. 대학교 재학 중에 프리랜서 일러스트레이터와 만화가로 활동 시작. 지금까지 게임 일러스트와 라이트노벨 삽화를 담당. 현재 코미컬라이즈 작화 담당으로 활동 중이다.

Twitter : https://twitter.com/8103x
pixiv : www.pixiv.net/users/168058

SEIFUKU JOSHI KYARA KAKIKOMI DRILL
Copyright © 2021 Yatomi
Korean translation rights arranged with Sotechsha Co., Ltd.
through Japan UNI Agency, Inc., Tokyo and Botong Agency

교복 소녀
일러스트 테크닉

1판 1쇄 | 2021년 8월 30일
지 은 이 | 야토미
옮 긴 이 | 김 재 훈
발 행 인 | 김 인 태
발 행 처 | 삼호미디어
등 록 | 1993년 10월 12일 제21-494호
주 소 | 서울특별시 서초구 강남대로 545-21 거림빌딩 4층
 www.samhomedia.com
전 화 | (02)544-9456(영업부) / (02)544-9457(편집기획부)
팩 스 | (02)512-3593

ISBN 978-89-7849-644-5 (13600)

Copyright 2021 by SAMHO MEDIA PUBLISHING CO.